KB095967

인상주의

일렁이는 색채, 순간의 빛

헤일리 에드워즈 뒤자르댕 지음 • 서희정 옮김

미술문화
MISUL MUNHWA

"모네와 같은 시대를 살고 있다는 이유로
난 행복하네."

스테판 말라르메가 베르트 모리조에게

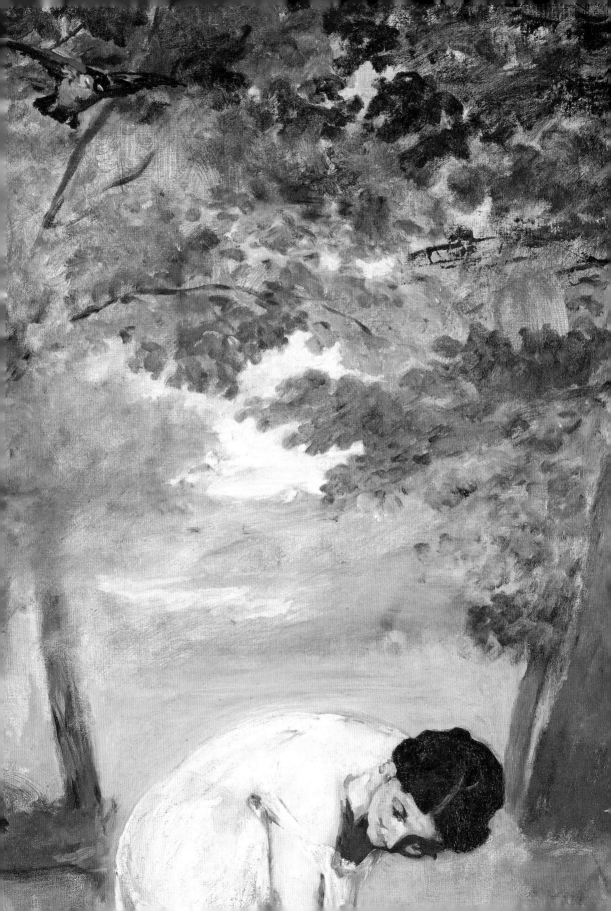

새로운 시대의 시작

화상

폴 뒤랑-뤼엘(1831-1922)은 화방에서 일했다. 가난한 예술가들은 종종 자기 작품으로 대금을 치렀다. 그 과정에서 그는 **눈 밝은 화상**으로 성장했다. 1870년대, 그는 **인상주의 화가들**과 교류하면서 세상을 등질 때까지 그들의 열혈 지지자가 되어주었다.

선구자들

1873년 12월 27일, 드가와 모네, 르누아르, 시슬레, 피사로는 '무명 미술가협회'를 설립해 작품을 전시하고 살롱전에서 거부당한 마음을 어루만지려고 했다. 그들은 1874-1886년 사이에 여덟 번의 전시를 열었다. 첫 번째 전시는 사진가 나다르의 작업실에서 열렸는데, 인상주의 화가들이 새로운 매체에 반대했다는 점을 떠올리면 모순적이다.

인상주의 스타일이라고?

다종다양한 기법이 섞여 있어서 단적으로 말하기는 어렵다…. 모네의 기법은 드가와 같은가? 사전트가 그린 초상화를 용킨트의 풍경화와 비교할 수 있을까? 미술사는 살롱전(프랑스의 공식 미술 전시회) 출품작과 비슷하지 않은 모든 작품을 인상주의로 분류하는 경향이 있다.

모든 일상을 그리다

인상주의는 1860년대 중반, 젊은 화가들이 사실주의와 바르비종 화파의 유산을 조화시키면서 등장했다. 그렇지만 인상주의(움직임으로든, 미의식으로든, 단순한 호칭으로든)가 실제로 꽃피운 자리는 '무명 미술가협회Société anonyme des artistes peintres, sculpteurs et graveurs'가 1874년 주최한 첫 번째 전시회였다. 튜브 물감이 발명되면서 인상주의 화가들은 야외 작업을 즐기고 넉넉해진 근대사회의 일상에 관심을 기울였다. 작업실을 벗어나니 기후와 시시각각 변하는 색감, 빛 등 자연의 미세한 순간을 포착할 수 있었다. 붓질은 더없이 유연해졌고, 스케치는 직관적이고 즉흥적이었고, 화폭에는 생기가 넘쳤다. 도시의 활기, 부서지는 파도, 육감적이고 뽀얀 (남성과!) 여성의 몸을 묘사하고, 풍경에 경탄하고, 상류사회 인사들의 초상화를 남기고, 중산층 사람들이 누리는 일상 속 기쁨을 보여줬다.

만족스럽거나 불만스럽거나

인상주의자들은 과감하게 전통과 단절하면서 비판에 부딪혔다. 비평가들은 이해할 수 없는 화법을 구사하는 예술가들을 가혹하게 깎아내렸다. 에밀 졸라는 자기 소설과 조응하는 인상주의 회화를 지지하는 몇 안 되는 인물이었다. 사람들은 마네의 〈풀밭 위의 점심 식사〉에 분개했고, 모네의 경계선 없는 붓질을 비웃었으며 드가가 바라본 진실을 외면했다. 아이러니하게도 비아냥 섞인 경멸이 사조의 이름이 되었다.

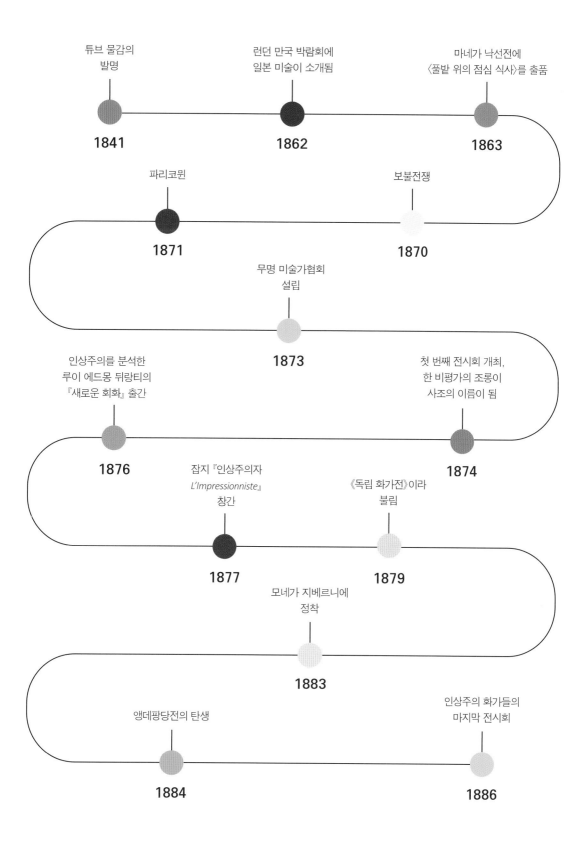

튜브 물감의
발명

런던 만국 박람회에
일본 미술이 소개됨

마네가 낙선전에
〈풀밭 위의 점심 식사〉를 출품

1841

1862

1863

파리코뮌

보불전쟁

1871

1870

무명 미술가협회
설립

1873

인상주의를 분석한
루이 에드몽 뒤랑티의
『새로운 회화』 출간

첫 번째 전시회 개최,
한 비평가의 조롱이
사조의 이름이 됨

1876

1874

잡지 『인상주의자
L'Impressionniste』
창간

《독립 화가전》이라
불림

1877

1879

모네가 지베르니에
정착

1883

앵데팡당전의 탄생

인상주의 화가들의
마지막 전시회

1884

1886

"우리는 발랄한 화음과 인위적이지 않은 삶을 담고 싶었습니다.
어느 날 아침, 누군가가 검은색 대신에 파란색을 썼습니다.
인상주의가 탄생한 순간이지요."

피에르 오귀스트 르누아르

〈바지유의 작업실〉(부분)
프레데릭 바지유, 에두아르 마네,
1870, 캔버스에 유채, 98×128cm,
파리, 오르세 미술관

인상주의, 아니 적어도 부흥에 대한 열망은 다른 예술가들의 마음도 사로잡아
전 유럽과 미국까지 전파되었다. 모두 새롭게 세상을 이야기하고 싶어했다.
새로운 예술가들은 인상주의자들이 파리에서 주최한 전시회에 참여했고,
다른 이들은 그들과 거리를 두었으며, 인상주의에 속하는 어떤 이들은
절대로 이 전시회에 출품하지 않기도 했다. 출품 여부는 중요하지 않았다.
인상주의란 무엇보다 정신이 관건이니까!

아낌없는 지원

대중을 상대로 한 전시는 실패하자 좌절한 예술가들도 있었고, 서로를
비교하기도 했다. 카미유 피사로는 클로드 모네처럼 성공하지 못했다고
자책했고, 폴 세잔은 고립을 선택했다. 그러나 화상 폴 뒤랑-뤼엘의 전폭적인
지지를 받았다는 공통점이 하나 있었다. 그는 비난에 맞서고 경제적 손실을
보전하며 아끼는 인상파 예술가들을 후원했다. 세기말에 가까워지면서
인상주의 화가들은 조금씩 통일성을 잃었지만, 미국에서 한줄기 서광이
비쳤다. 1885년, 뒤랑-뤼엘이 메리 커샛의 지원을 받아 북아메리카 대륙에
인상파 예술가들을 소개하면서 마침내 그토록 기다리던 성공을 거뒀다.
오귀스트 르누아르와 모네는 이미 물질적 풍요를 누리고 있었지만, 다른
이들에게는 한발 늦은 성공이었다. 그러나 대세는 움직이기 시작했고, 이제는
거스를 수 없는 사조의 영향을 인정하지 않을 수 없었다.

새로운 출발

인상파 예술가들의 마지막 전시는 1886년에 열렸다. 인상주의의 선구자들은
이 전시에 참여하지 않았고 신세대 예술가들이 소개되었다. 상징주의와
신인상주의의 도래를 알리는 화가들이었다. 인상주의는 공식적으로 10여
년밖에 지속되지 않았지만, 근대 예술의 중요한 사조들에 불을 지폈다.
아니, 인상주의가 없었다면 근대 예술은 절대로 빛을 보지 못했을 것이다.
인상주의는 하나의 양식이 아니라 토대다.

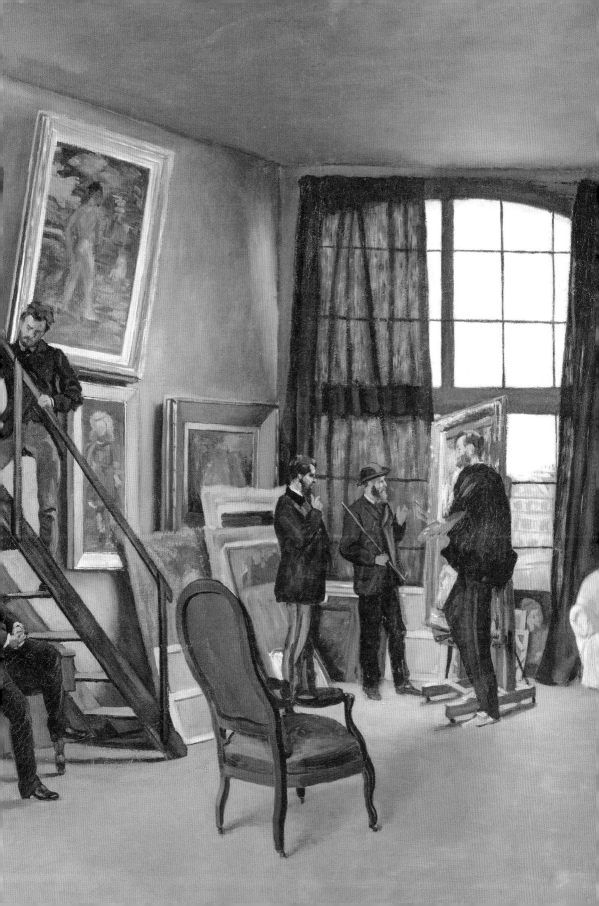

지도로 알아보는 인상주의

박물관이 된 컬렉션

시추킨 컬렉션
세르게이 시추킨(1854-1936)
모스크바, 1908

오르드룹고르 박물관
빌헬름 한센(1868-1936)
코펜하겐, 1918

필립스 컬렉션
덩컨 필립스(1886-1966)
워싱턴, 1921

반스 재단
앨버트 C. 반스(1872-1951)
필라델피아, 1922

코톨드 미술학교
새뮤얼 코톨드(1876-1947)
런던, 1932

오스카어 라인하트 박물관
오스카어 라인하트(1885-1965)
빈터투어, 1958

버럴 컬렉션
윌리엄 버럴 경(1861-1958)
글래스고, 1983

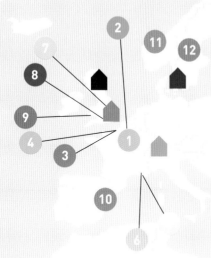

숫자로 보는
반스 컬렉션

르누아르 **81**점
세잔 **69**점
마티스 **59**점
피카소 **46**점
수틴 **21**점
루소 **18**점
모딜리아니 **16**점
드가 **11**점
반 고흐 **7**점
쇠라 **6**점

예술가 사이의 영향력

미술 사조 간의 상호관계

앞서 사실주의자들과 마찬가지로 인상주의자들도 아카데미 미술의
매끈한 이미지와 단절하는 입장을 취했다. 그들은 현실을 바라보는
자기만의 관점을 개발했고, 그 시선은 당시 폭발적으로 인기를
끌었던 사진이 포착한 완벽한 순간의 모습과는 상반된 빛과 순간의
덧없음이 상당 부분을 차지했다. 인상주의자들은 바르비종 화파
회화에서 시작된 야외 작업을 크게 확장했다.

1880년대 인상주의는 활동이 정체되며 새로운 사조(점묘파, 종합주의,
상징주의 등)가 등장했는데, 이들을 후기 인상주의라고 부른다.
근대 미술이 기지개를 켰다.

바르비종 화파

반작용

사진의 발명 | 니엡스, 다게르, 나다르
혁신, 현실의 포착

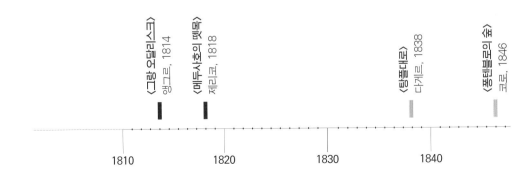

〈그랑 오달리스크〉
앵그르, 1814

〈메두사호의 뗏목〉
제리코, 1818

〈탕플대로〉
다게르, 1838

〈퐁텐블로의 숲〉
코로, 1846

1810 1820 1830 1840

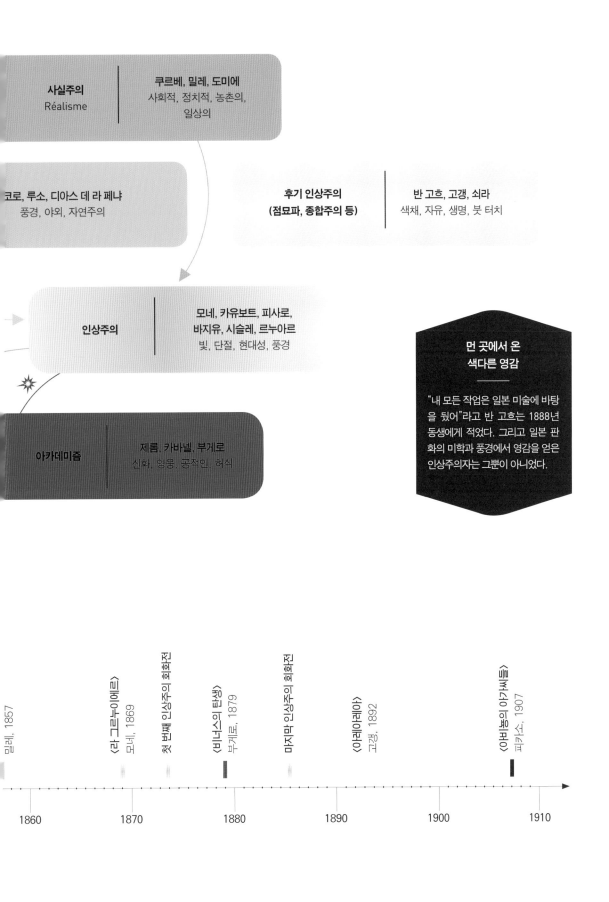

사실주의
Réalisme

쿠르베, 밀레, 도미에
사회적, 정치적, 농촌의,
일상의

코로, 루소, 디아스 데 라 페냐
풍경, 야외, 자연주의

후기 인상주의
(점묘파, 종합주의 등)

반 고흐, 고갱, 쇠라
색채, 자유, 생명, 붓 터치

인상주의

모네, 카유보트, 피사로,
바지유, 시슬레, 르누아르
빛, 단절, 현대성, 풍경

먼 곳에서 온
색다른 영감

"내 모든 작업은 일본 미술에 바탕
을 뒀어"라고 반 고흐는 1888년
동생에게 적었다. 그리고 일본 판
화의 미학과 풍경에서 영감을 얻은
인상주의자는 그뿐이 아니었다.

아카데미즘

제롬, 카바넬, 부게로
신화, 영웅, 공적인, 허식

밀레, 1857

《라 그르누이에르》
모네, 1869

첫 번째 인상주의 회화전

《비너스의 탄생》
부게로, 1879

마지막 인상주의 회화전

《아레아레아》
고갱, 1892

《아비뇽의 아가씨들》
피카소, 1907

1860 1870 1880 1890 1900 1910

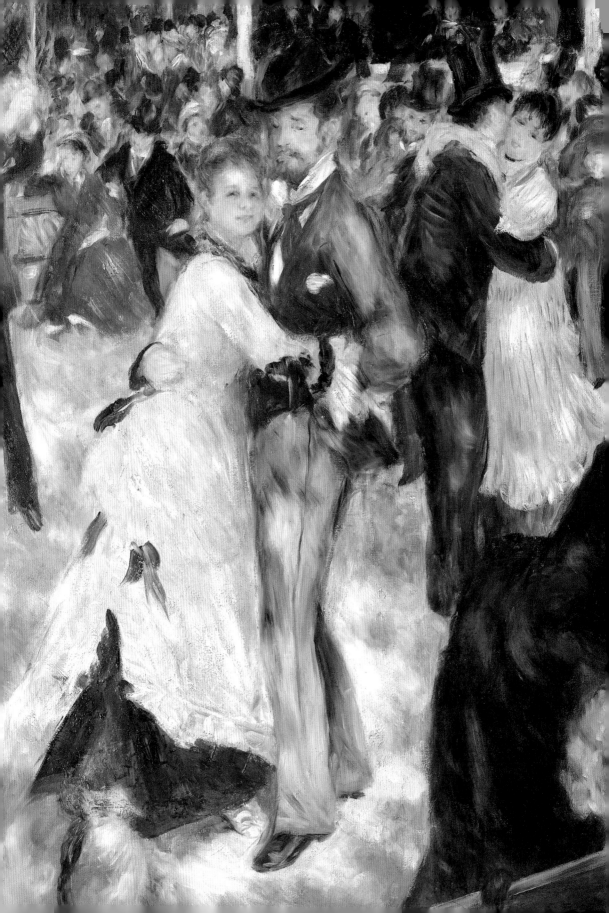

꼭 봐야 할 작품들

———

〈풀밭 위의 점심 식사〉
〈크리놀린 드레스를 입은 해변의 여인들〉
〈무용 수업〉
〈요람〉
〈인상, 해돋이〉
〈면화 거래소〉
〈마루 깎는 사람들〉
〈물랭 드 라 갈레트의 무도회〉
〈라 시오타〉
〈대화〉
〈일요일 오후〉
〈생트빅투아르산〉
〈사과와 앵초 화분이 있는 정물〉
〈거울 앞에서〉
〈건초 더미〉
〈루앙 대성당〉
〈런던 국회의사당〉
〈푸른 수련〉

풀밭 위의 점심 식사

Le Déjeuner sur l'herbe, 1863년

점심 휴식 시간

에두아르 마네(1833-92)는 살롱전 출품을 거부당했지만 동시대 예술가들로부터 사랑을 받았다. 인상주의 화가들도 마네를 따랐는데, 비평가들은 그가 인상주의의 우두머리라고 평가했다. 그렇지만 마네는 자신을 인상주의 화가로 생각하지 않았고 인상주의 전시회에 한 번도 참여하지 않았다.

1863년 살롱전에서 마네가 명성을 떨치는 첫 번째 스캔들이 벌어졌다. 그해에 그는 야심찬 그림, 전원 속 에로틱한 장면을 에두르지 않고 선보였다. 사람들이 그에게 누드화를 그려보라고 권했는데, "그렇다면 내가 누드를 보여주지!"라고 작심한 듯했다.

　고전주의 예술가들에게 영감을 받은 그는 티치아노의 〈전원 음악회〉를 지극히 개인적으로 해석했다. 음영의 대비를 통해 뒤쪽의 물에 들어간 두 번째 여성을 지나치게 크게 그리면서 전통적인 원근법을 무시하고, 두껍고 기교 섞이지 않은 붓질로 인위적인 느낌을 살렸다.

　자유롭게 펼쳐낸 화풍보다 관람자들을 놀라게 한 것은 바로 주제였다. 물론 예술 작품에서 벗은 여성을 보는 일은 익숙했지만, 이 작품은 모델의 알몸을 정당화하는 신화적 의미가 전혀 없다는 점에서 보는 이들을 불편하게 했다. 그러면 왜 알몸의 여성을 옷, 그것도 현대식 예복을 갖춰 입은 두 남성과 함께 포즈를 취하게 했을까? 이 장면은 그 점에서 분명하고 지나치게 현실적이며 관음증을 자극한다. 당돌하고 솔직한 상징으로서 그려진 벗어버린 드레스와 뒤집어진 바구니가 불편함을 가중시킨다.

　그리고 관람자를 비웃는 정점은 직설적이고 당돌한 여성의 시선이다. 그 시선은 우리에게 직시하라고, 위선을 떨치고 마네가 들려주는 현실을 당황하지 말고 받아들이라고 요구한다.

가상의 인물

1886년 『작품*L'OEuvre*』에서 에밀 졸라는 동시대 예술가들, 특히 마네와 세잔의 삶에서 영감을 받아 저주받은 화가 클로드 랑티에라는 인물을 창조했고, 이 때문에 두 친구와 사이가 나빠졌다. 졸라는 이 작품에 "여기 풀밭에, 6월의 녹음 한가운데에 벌거벗은 여성이 머리를 손등에 괴고 누워 있다…"라며 〈풀밭 위의 점심 식사〉와 유사한 회화를 묘사했다.

반복되는 스캔들

1865	클로드 모네, 〈풀밭 위의 점심 식사〉
1881	기 드 모파상, 「소풍」
1962	파블로 피카소, 〈마네의 풀밭 위의 점심 식사, 1962년 3월 13일〉
1964	알랭 자케, 〈풀밭 위의 점심 식사〉
1983	다니엘 스페리, 〈풀밭 아래의 점심 식사〉
1995	웨민쥔, 〈풀밭 위의 점심 식사〉
1998	마리오 소렌티, 이브 생로랑 광고

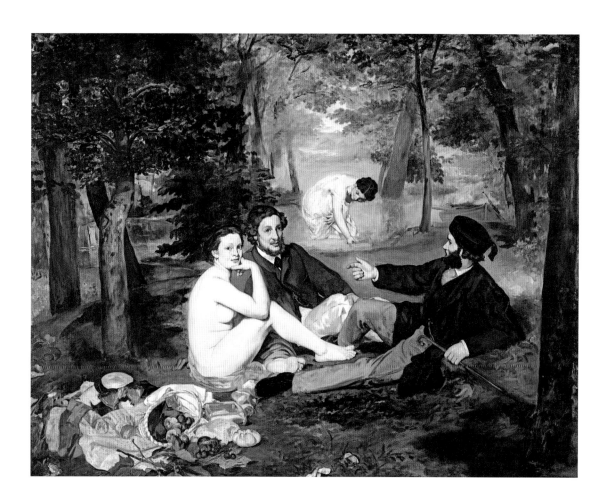

〈풀밭 위의 점심 식사〉
에두아르 마네, 1863, 캔버스에 유채,
207×265cm, 파리, 오르세 미술관

크리놀린 드레스를 입은 해변의 여인들

Crinolines sur la plage, 1863년

새장으로 멋내기

1856년 당시 여성들은 드레스 안에 볼륨감을 주려고 입었던 여러 겹의 페티코트를, 유연한 고래뼈나 철사로 만들어진 '새장cage'으로 대신했다. 이 도구로 만들어진 실루엣을 '크리놀린'이라 불렀다. 제2제국 동안 크게 유행한 크리놀린은 때로 기이한 크기 때문에 비웃음을 샀다.

조심스러운 해수욕

해변에서 보내는 하루는 19세기에도 여전히 무척 관습에 얽매여 있었다. 해수욕은 순수하게 치료 목적으로만 권고되었고, 재미를 위한 물놀이로 매우 느리게 전환되어 세기말, 특히 제1차 세계대전이 끝난 이후에야 절정에 달했다.

바다 앞에서

19세기 중반, 파리에서 르아브르까지 철길이 개통되면서 노르망디 해변으로 물놀이를 떠나는 사람들이 늘어났다. 노르망디 지방 출신인 외젠 부댕(1824~98)은 회화적 소재로 적합한 이 나들이를 기록했다.

틈만 나면 해변으로 달려가는 현대인들에게는 놀라운 일이겠지만, 해변이 인기를 끌기 시작한 것은 19세기부터다. 산업 혁명과 도시 근대화로 부르주아들은 야외와 자연이 육체적·정신적 건강을 위한 탈출구가 된다는 점을 깨달았다. 그렇지만 바닷물에 들어가는 일은 거의 드물었고, 머리부터 발끝까지 꼭꼭 가리는 예복에 파묻혀 있었다. 사람들은 바닷가에 의자를 놓고 앉아서 수평선을 바라보거나 친구들과 이야기 나누는 편을 즐겼다. 바닷가는 걱정을 내려놓는 순간이라기보다는 사교적인 모임의 공간이었다.

외젠 부댕은, 당시 유행한 크리놀린 드레스를 입고 바다를 향해 나란히 앉았지만 실제로 바다를 바라보지는 않는 듯한 인물들을 빽빽이 채워서 이를 반증했다. 모래놀이를 하는 두 아이를 데리고 온 여성만이 두드러지는데, 그녀마저도 자기가 속하지 않은 사회 집단에서 멀찌감치 떨어져 앉은 유모일지도 모른다.

부댕은 격식을 차린 해변 그림으로 풍경과 사물, 해변을 상호 보완적인 명암으로 연결했다. 의자는 모래와 구분되지 않고, 인물은 익명의 생동감을 준다. 인상주의의 선구자인 그를 통해 선명한 터치와 섬세하면서도 마음을 사로잡는 하늘을 볼 수 있다. 풍경화가인 카미유 코로는 그에게 '하늘 표현의 대가'라고 별명을 붙여주지 않았던가? 그가 모네에게 큰 영감을 줬다는 점도 그다지 놀랍지 않다.

"해변에 있는 이 여성들을 좋아한다.
아무도 이곳에 금광이 있는 양 호들갑을 떨지 않는다."

외젠 부댕

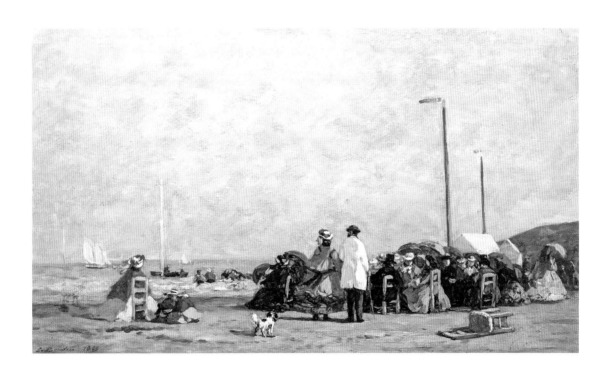

〈크리놀린 드레스를 입은 해변의 여인들〉
외젠 부댕, 1863, 캔버스에 유채,
26×47cm, 툴루즈, 벰베르크 재단

무용 수업

La Classe de danse, 1871–1874년

리듬에 맞춰

에드가 드가(1834-1917)는 일평생 오페라와 무용수들에게 매료되었다. 무용수들이 복장을 갖춰 입고 준비하는 연습실과 자세, 포즈는 물론 인체는 그가 각별한 관심을 기울이는 세계였다.

드가는 화가로서의 시간 대부분을 무대에 대한 호기심을 자극하는 광경을 그리며, 관람자들이 보지 못하는 무대 뒤편으로 소재를 빠르게 옮겨갔다. 발레의 환상적 세계 이면에는 수많은 이야기와 긴장된 신체, 하품, 멍한 시선, 심지어 이따금 실신하는 이들까지 감춰져 있다. 그리고 이렇게 사라져 버리는 순간들을 표현하며 드가는 다양한 기법을 실험했다.

드가는 환상 속 무용수의 모습만이 아니라 불완전한 모습도 화폭에 담았다. 이 작품 왼쪽을 보면 지루한 듯 머리를 뒤로 젖히고 등을 긁는 젊은 여성이 있고, 목의 초커를 매만지는 뒤쪽의 다른 여성도 결국에는 지루해하는 듯하며, 푸른색 리본이 장식된 튀튀를 입은 무용수는 팔을 살펴보고 있다. 화가는 내밀하며 우아하지 않고 이상적인 포즈와는 거리가 먼 모습들을 탐구했다. 그는 훨씬 진실에 가까운 생기 없는 포즈나 찡그린 표정을 그리며 흥미로워했다.

그는 날씬하면서도 근육 잡힌 인체를 통해 다양한 사례를 연구하고 완고하게 서 있는 유일한 인물인 쥘 페로 무용 선생님과 대조되는 튀튀 무리를 관찰할 수 있었다.

드가는 화면 구성에서 바닥판을 강조하는 시선을 취했는데, 연습실을 배경으로 하기 때문에 당연한 일이다. 연습실 바닥은 음악과 함께 무용수들의 파트너로, 그녀들의 발걸음과 박자를 맞추는 선생님의 지팡이 소리를 울려 퍼뜨리는 가차 없는 상대였다. 산만하거나 고단해하는 소녀들에게 선생님은 엄격하기 그지없었다.

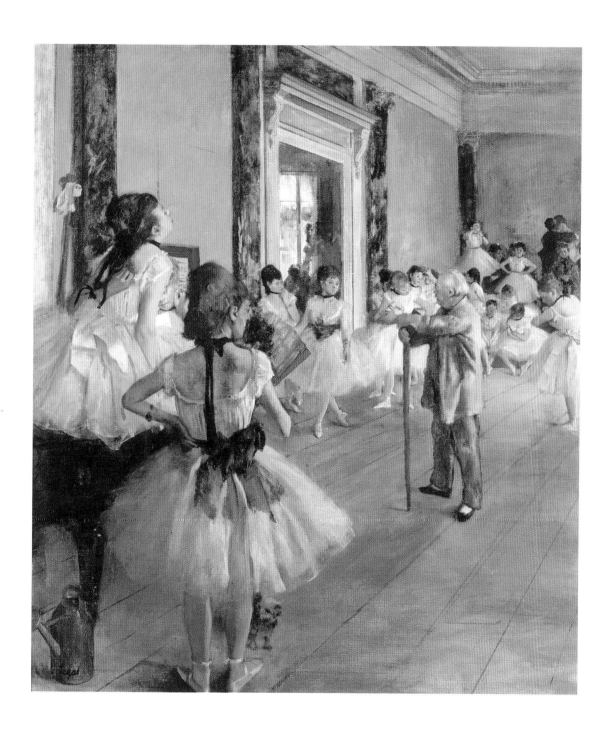

⟨무용 수업⟩
에드가 드가, 1871-1874,
캔버스에 유채, 85×75cm, 파리,
오르세 미술관

요람

Le Berceau, 1872년

엄마로서의 삶

〈요람〉
베르트 모리조, 1872, 캔버스에 유채,
56×46cm, 파리, 오르세 미술관

아이를 낳고

사람들은 베르트 모리조(1841-95)의 부드럽고 감성적이며 따스한 분위기를 좋아한다고들 한다. 그런데 그녀가 우리가 생각하는 것보다 훨씬 대담하고 모호하다면 어떨까?

〈요람〉은 베르트 모리조의 잘 알려진 작품으로, 그녀의 화풍을 설명하는 근거로 활용된다. 그녀는 언니 에드마가 딸 블랑슈의 잠든 모습을 바라보는 초상으로 모성애를 드러냈다.

우리가 섣불리 추정한 바와는 달리 모리조는 자기 아이를 다정하게 바라보는 어머니의 역할을 강조한 부모의 세계를 관찰하는 데서 그치지 않았다. 가정적이고 내밀한 세계를 그린 것은 자신이 잘 아는 분야였기 때문이다. 당시 사회가 그녀를 밀어넣은 곳이자, 여성이라는 자신의 신분에 의문을 품고 회화를 통해 스스로를 드러내는 데 천착한 그녀가 소재로 삼은 곳이었다. 그녀는 육감미를 부각하는 남성 화가의 방식이 아니라 진실을 담는 방향으로 여성을 그렸다.

모리조가 재현한 장면은 자신의 새로운 지위를 실감하는 젊은 엄마다. 에드마는 오른손으로 요람의 베일을 배배 꼬면서 관람객을 이 순간으로부터 분리시키는 동시에 자신도 아이와 거리를 두고 있다. 주연이자 관객인 셈이다. 모리조는 그녀의 복잡한 심경, 그리고 팔을 들어올린 어린 딸과 합을 맞추듯 왼손에 괸 얼굴을 부각했다. 두 존재는 이렇게 연결되어 있다. 모리조는 함께 그림을 그리던 언니 에드마가 결혼하고 엄마가 되면서 그림을 포기했다는 사실을 알고 있었다.

모리조는 아직 결혼 전이었고 언니와 같은 희생은 염두에 두지 않았다. 1874년 모리조는 에두아르 마네의 동생 외젠 마네와 결혼했다. 외젠은 일생 동안 모리조를 뒷바라지했고 모리조가 결혼 전 성을 사용하도록 배려해서 베르트 모리조로 서명할 수 있었다. 매우 드문 여성 화가로서 평생 활동한 모리조는 54살에 사망할 때까지 400여 점의 작품을 그렸다. 그러나 그녀의 사망증명서에는 '무직'이라 기록되어 있다.

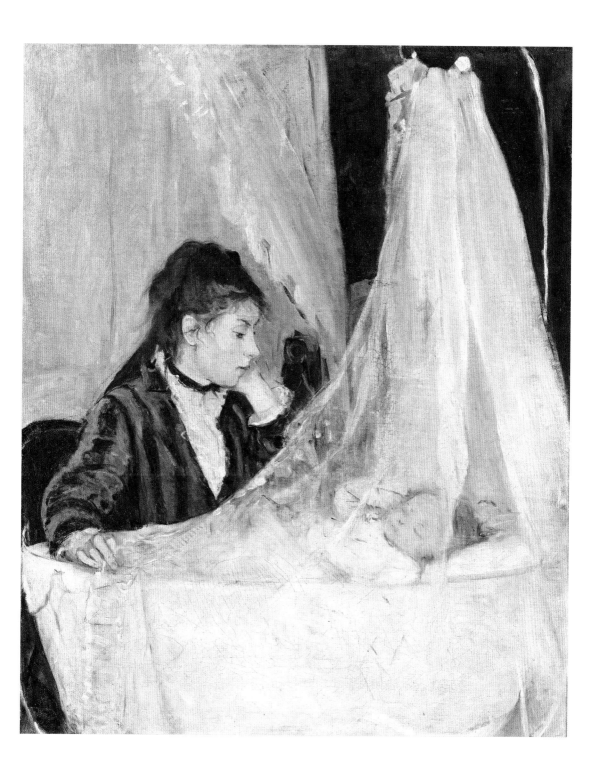

인상, 해돋이

Impression, soleil levant, 1872년

새로운 하루

클로드 모네(1840-1926)는 1872년 어느 가을 아침에 이 그림을 그리면서 그가 미술 사조, 더 나아가 근대 미술의 선언적 작품을 제작하고 있다는 생각은 하지 못했다.

자신이 성장한 곳인 만큼 익숙한 르아브르의 풍경을 담는 데는 한 번의 작업이면 충분했다. 모네는 자신에게 소중한 항구라는 소재를 택해 윌리엄 터너가 바다를 묘사하는 방식과 유사하게 표현했다.

두 요소가 눈에 띈다. 전경에 있는 어두운 낚싯배, 그리고 다른 하나는 시선을 사로잡는 발화점인 작열하는 태양이다. 나머지 배경은 안개로 가득하지만, 돛대와 기중기, 공장 굴뚝이 형성하는 수직점으로 지평선을 식별할 수 있다. 화면 구성은 대부분이 회색과 녹색, 파란색의 농담 변화로 이뤄져 바다와 하늘의 구분을 없앴다. 유일하게 따뜻한 색조는 하늘에 퍼지는 원형의 해다. 해가 떠서 전체 풍경을 압도하기 시작했지만, 순식간에 일어나는 일은 아니다. 도시에게 깨어날 시간을 주고 있다.

모네는 야외에서 그리는 그림의 원칙에 충실하게 스케치만 했다. 캔버스에 솔질을 하듯이, 유일한 순간과 빛을 구현하려고 조바심이 난 듯이 신속하게 붓질을 겹쳐 갔다. 빠른 붓 터치는 거친 파도와 태양 볕을 표현하기에 적격이고, 모네도 이 점을 알고 있다. 그는 생동감 넘치는 작품을 제작하려고 했다. 이 작품은 찰나가 지니는 시적 서정과 기지개 켜는 아침의 포근한 분위기, 날카롭게 두드러지는 태양과 더불어 근대적 삶과 산업혁명도 묘사했다는 점에서 더욱 생생하다.

우리는 이 작품이 어떤 파장을 불러일으켰는지 알고 있다. 그런 파장 이전에 이 작품은 인간과 풍경의 조우이다.

즉흥적 작명

모네는 1874년 첫 번째 인상주의 회화전에 이 작품을 출품했다. 르누아르의 동생인 에드몽 르누아르가 당시 카탈로그를 제작했다. 그가 모네에게 '르아브르의 전경'이 아닌 다른 작품명을 붙이자고 하니 모네는 "'인상'이라고 하지요"라고 답했다. 에드몽은 그렇게 적으면서 '해돋이'라고 덧붙였다.

정확한 작업 시점

미술품 수집가들과 전문가들, 복원가들은 수많은 환상을 자극하는 대상인 모네의 작품을 연구했다. 미국의 천체물리학 교수 도널드 W. 올손은 이 그림이 제작된 날짜와 시간을 확인하려고 노력했다. 그는 기상도와 물때표를 조사해 이 작품이 1872년 11월 13일 오전 7시 35분경에 그려졌으리라 결론지었다.

"이는 풍경이 아니라
카탈로그에 모네의 〈해돋이〉라고 명명된 〈인상〉이다. "

쥘 앙투안 카스타냐리, 비평가 겸 기자

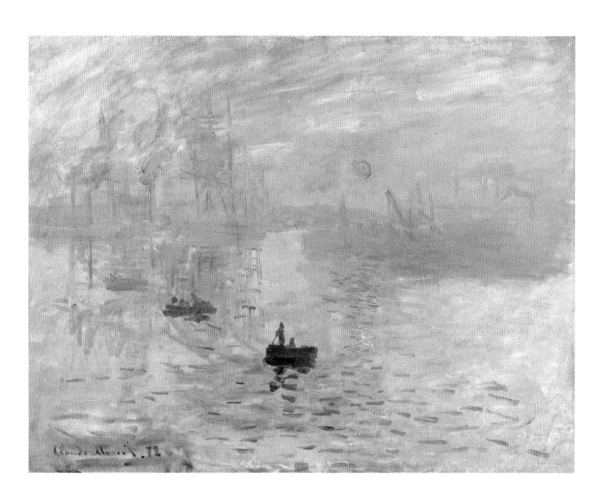

〈인상, 해돋이〉
클로드 모네, 1872, 캔버스에 유채,
48×63cm, 파리,
모네 마르모탕 미술관

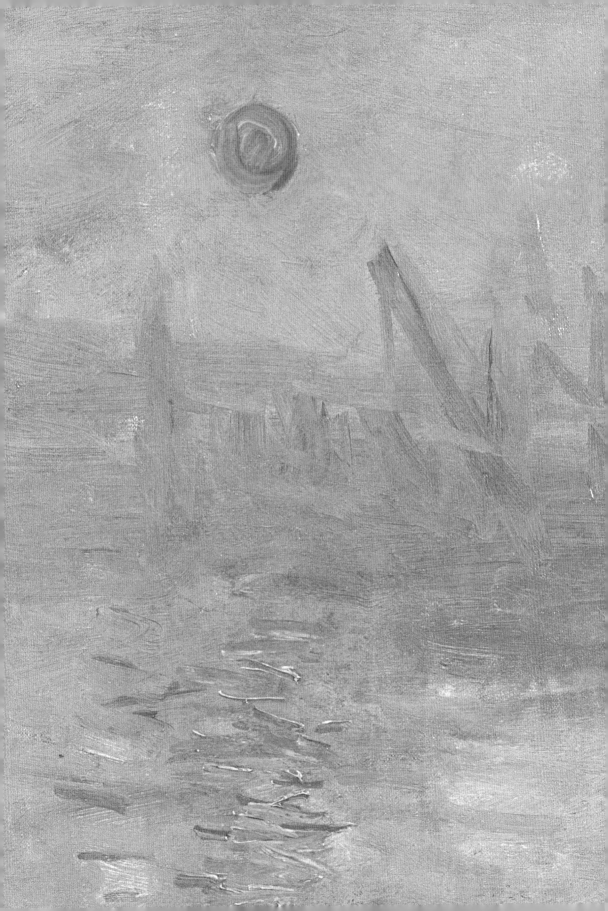

면화 거래소

Un bureau de coton, 1873년

가족의 초상

에드가 드가는 파리의 부유한 은행가 집안에서 태어났지만 어머니가 뉴올리언스 출신으로 미국계다. 그래서 1872년 가족의 발자취를 따라 그곳에 정착해 있는 두 형제를 만나러 미국 루이지애나주로 여행을 떠났다.

에드가 드가의 형제 르네와 아실은 면화와 직물을 거래하는 삼촌 미셸 머슨 아래에서 일하고 있었다. 전경에 실크해트를 쓰고 우아하게 면화 조각을 관찰하는 이가 바로 머슨이다. 가족의 초상은 여기서 그치지 않는다. 다소 무력하게 유리 칸막이에 팔꿈치를 괴고 있는 사람이 아실이고, 르네는 신문을 펼쳐들고 잠시 휴식 시간을 가지려 한다.

드가는 정확한 표현을 중시했다. 근면함이 흐르는 이 사무실에 각자의 움직임을 모두 포착하려고 했다. 화면 구도는 특정 인물에 초점을 맞추지 않았고, 구성 요소들은 화면 가장자리에 과감하게 잘려 있어서 관람자는 삼촌의 몸 전체나 서류가 가득한 탁자 앞에 서 있는 남성들이 무엇을 하고 있는지 확인할 수 없다. 화가의 이런 선택은 이 작품을 마치 사진처럼 현실적으로 보이게 한다. 에밀 졸라는 신문의 삽화에 가까운 그림이라며 비난했다. 그렇지만 바로 이 점, 순간의 진실이 이 작품을 더 매혹적이게 한다. 다큐멘터리적 증언과 가족의 초상 사이 경계선에 서 있는 회화다.

드가는 무더기로 있는 면화의 폭신한 관능미와 대조되는, 지나치게 진지한 검은색 옷을 입고 있는 친인척의 성공에 기뻐했다. 이 작품에서 화가가 담지 않은 단 하나의 대비가 있다면, 부드러운 면화의 무역과 연관된 고통스러운 현실이다. 이 면화 거래소 이면에는 국가와 국제 경제 체제의 노예로 희생된 남성과 여성, 어린이의 이야기가 있기 때문이다.

〈뉴올리언스의 면화 거래소〉
에드가 드가, 1873, 캔버스에 유채, 74×92cm, 포, 수수 미술 박물관

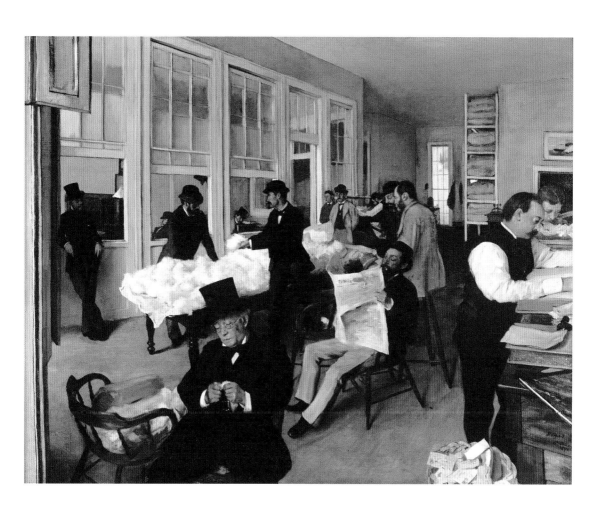

"귀한 재료가 쌓인 테이블 주위로
 남자들이 열다섯 명 정도 있더군."

에드가 드가, 제임스 티소에게 보내는 편지 중에서

마루 깎는 사람들

Les Raboteurs de parquet, 1875년

거부

카유보트는 1875년 살롱전에 이 작품을 출품했으나 심사위원회는 '저속한 주제'라는 이유로 전시를 거부했다. 그는 **실패**를 계기로 인상주의 화가들과 함께하며 1876년 두 번째 인상주의 회화전에 출품했다.

인상주의의 대가에게

카유보트는 후원자이자 **수집가**였다. 곤궁한 처지의 화가 친구들을 도와주며 그들의 작품, 〈무용 수업〉(드가), 〈발코니〉(마네), 〈풀밭 위의 점심 식사〉(모네), 〈숲 가장자리〉(피사로), 〈물랭드 라 갈레트의 무도회〉(르누아르), 〈휴식 중의 목욕하는 사람들〉(세잔) 등을 구입했다. 1894년 그는 작품 77점을 국가에 기증했다. 반발하는 의견이 있었지만, 국립박물관에서 이 **유증품**과 〈마루 깎는 사람들〉을 수용했다.

'저속한 주제'

나폴레옹 3세 치하의 제2제국 산하에서 파리는 변모했다. 오스만 시장은 부르주아 계층을 도심으로 모으면서 프랑스 수도의 얼굴을 다시 매만졌다. 풍족한 가정에서 태어난 귀스타브 카유보트(1848-94)는 파리 8구역의 특별한 대저택에서 살았는데, 이 건물은 얼마간 리노베이션 작업이 필요했다.

카유보트는 바닥을 깎는 장인들을 관찰하다가 문득 이 모습을 회화의 주제로 삼을 수 있겠다고 생각했다. 놀랍게도 이런 발상을 한 이는 그가 처음이었는데, 그때까지 도시 프롤레타리아 계층은 예술가들에게 영감을 주지 못했다. 그렇지만 카유보트는 그들의 노동에서 대단한 현실 속 소재를 발견했다. 그는 교훈을 주려거나 비난을 하려 하지 않고, 그저 일을 무사히 마치려고 애써 일하면서 피곤이 쌓이는 인간을 예찬했다.

위에서 내려다보는 구도를 통해 화가는 열심히 일하고 있는 사람들을 바라보게 한다. 신화 속 인물과 비견되는 일상 속 영웅의 근육을 이상적으로 그렸다. 그들의 노동을 축복하려고 탄탄한 상체와 팔뚝, 역동적인 동작 위로 햇빛이 비춘다. 카유보트는 강도 높은 노동을 상세하게 담았다. 일꾼들이 무릎을 꿇고 땀을 흘리는 가운데 바닥판은 엄격하고 단호한 분위기를 조성한다.

철세공품과 금칠한 스투코(회장)로 미루어 호화로운 집과 인간의 노동을 대비해 보여줬지만 화가는 집주인의 온정적인 시선으로 그들을 바라보지 않았다. 그는 그들의 노동을 존중했고 부드럽고 따뜻한 색조를 사용해서 마치 사진을 찍은 듯하지만 무례하지 않도록 거리감을 유지했다. 자기 일에 집중한 일꾼들을 식상한 오락거리로 삼지 않았다. 카유보트는 평화로운 농촌의 농부들보다 덜 낭만적이라고 여겨지는 사회적 조건을 이야기한다. 그는 도시 서민층을 '극화시키지 않고' 드러냈다.

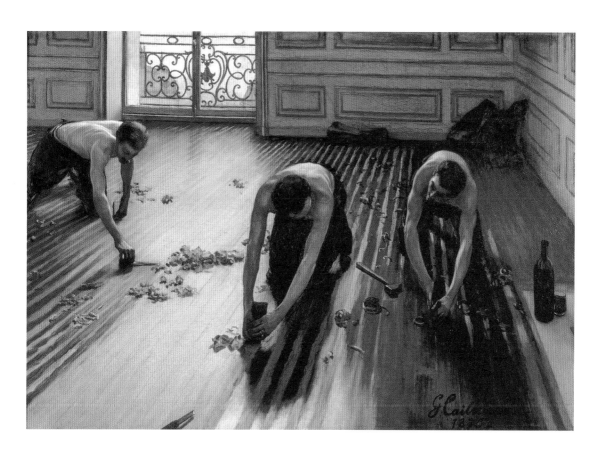

〈마루 깎는 사람들〉
귀스타브 카유보트, 1875,
캔버스에 유채, 102×146.5cm, 파리,
오르세 미술관

물랭 드 라 갈레트의 무도회

Bal du Moulin de la Galette, 1876년

내 마음속 방앗간

즐거워라

피에르-오귀스트 르누아르(1841-1919) 작품의 특징이 있다면 바로 즐거움이다. 서민층에서 태어난 그도 인생과 사회의 비참함과 곡절을 모르지 않았지만, 그는 삶의 아름다운 부분인 관능미와 빛, 환희를 담는 편을 택했다.

〈물랭 드 라 갈레트의 무도회〉는 야심찬 작품이다. 르누아르는 자기가 잘 알고 자주 찾는 현실적인 공간에서 춤추고 담소를 나누며 즐기는 군중을 묘사했다.

열띤 무리 속 인물들을 가리지 않으면서도 통일감을 부여하는 흐르는 듯한 붓 터치로 생동감을 한층 돋우었다. 화가는 구도를 명확하게 잡고, 그림자와 빛, 어두운 색과 밝은 색의 대비를 자유자재로 다루며 화폭에 달뜨고 흥겨운 분위기를 담아냈다.

나뭇잎 사이로 비추는 햇빛이라 여겨지는 빛이 인물들의 실루엣 위로 흩뿌리고 여기저기에서 시선을 사로잡으며 현기증을 불러일으킨다.

르누아르는 보헤미안적이고 서민적인 파리의 풍경을 보여줬다. 사람들이 불행을 잊은 공간, 걱정 없는 축제의 시간을 재현했다. 호기심에 사로잡힌 관객은 이 테이블에서 저 테이블로, 춤을 추고 있는 이 커플 저 커플로 시선을 옮기며 파스텔톤 드레스와 주말 의상, 장난기 가득한 뱃사공 그리고 웃음소리가 가득한 이야기, 이곳의 천일야화를 상상한다. 살아 있다는 사실 자체만으로 행복은 영원히 지속된다.

"그림이라면 모름지기
　사랑스럽고 신나고 즐거워야 한다고 생각해, 그래, 즐거움!
　살면서 골칫거리들이 얼마나 많은데 또 만들 필요가 있나."

피에르 오귀스트 르누아르

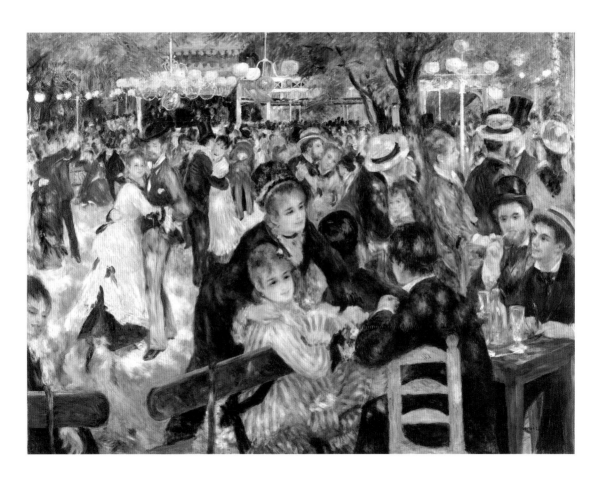

〈물랭 드 라 갈레트의 무도회〉
피에르 오귀스트 르누아르, 1876,
캔버스에 유채, 131×175cm,
파리, 오르세 미술관

라 시오타

La Ciotat, 1880년

헌사

1927년 신인상주의의 선구자
폴 시냐크는 쇠라와 함께 작품
한 점을 **용킨트**에게 헌정했다.

바닷가

코로와 모네 사이에서

1846년 요한 바르톨트 용킨트(1819-91)는 파리에 정착해 바르비종파 화가들과
작품을 전시했다. 노르망디 해변에 거주하면서 프레데리크 바지유, 외젠 부댕,
클로드 모네를 만났고, 이들에게 큰 영향을 줬다.

용킨트는 그림을 배울 때부터 야외와 풍경에 집중하면서 17세기 네덜란드
화가의 계보를 이었다. 그렇지만 그는 소재를 현장에서 그리지 않았는데,
우선 수채화를 그린 후 작업실로 돌아와 때로는 수년이 흐른 후에 캔버스에
다시 그렸다.

용킨트는 종종 인상주의의 선구자로 오인되지만, 그는 이 화파에 속하지
않는다. 인상주의 화가들이 그에게 매혹된 이유는 코로를 연상시키는
미감으로 섬세하게 빛을 다루는 기법 때문이다. 그는 또 분절되고 생기
넘치는 붓 터치로 캔버스에 소재를 산뜻하게 담아냈다.

이 작품은 자연의 요소가 지배적이다. 수평선은 아래에 있고 하늘이
구도의 대부분을 차지하며 모래색에서 푸른색까지 전반적으로 밝은 색조로
둘러싸여 있다. 용킨트는 수채화 기법에서 영향을 받아 색채 스펙트럼을
단순화시키기는 했지만, 반대로 활기차고 힘 있는 그림을 정립했다.

화가는 라 시오타의 풍경을 재현하며 사람의 흔적을 완전히 배제하지
않았다. 이 작품에서는 양산을 쓰고 산책하는 젊은 여인, 어부들과 낚싯배,
건축적 모티브가 등장한다. 가식 없는 삶의 조각이다.

“용킨트는 근대 풍경화의 아버지다.”

에두아르 마네

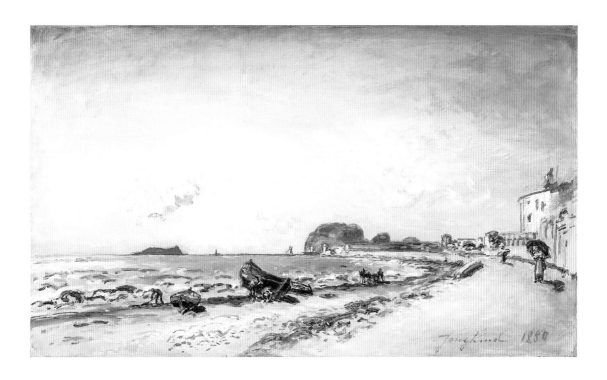

〈라 시오타〉
요한 바르톨트 용킨트, 1880,
캔버스에 유채, 32.4×55.7cm,
로테르담, 보이만스 판뵈닝언 미술관

대화

La Conversation, 1881년

다정한 말들

인상주의 화가들의 '대부'라는 별명이 있는 카미유 피사로(1830-1903)는 자신을 그저 인상주의의 인자한 아저씨로 여기는 단순한 관점에 괴로워했다. 이는 그가 19세기 후반 예술의 발전에 얼마나 기여했는지 망각한 처사다.

처음에 코로의 사실주의에 영감을 받은 피사로는 1860년부터 인상주의로 돌아섰다. 1880년대에 인상주의 화파는 해체되었으나 그는 포기하지 않고 점묘법에 관심을 가졌고, 이 화법은 후기 인상주의를 이루게 된다. 그는 호기심이 많았고 늘 새로운 도전을 마다하지 않았다.

〈대화〉를 통해 피사로는 우리로 하여금 쇠라의 작품에 나타나는 혁신적인 점묘법을 향해 첫걸음을 떼게 한다. 그는 그토록 애정하던 풍경에서 벗어나 인물에 집중해서, 무슨 이야기를 나누는지 궁금증을 자아낼 만큼 대화에 몰입한 두 농부 여인을 그렸다. 장 프랑수아 밀레처럼 농촌 생활의 엄숙하고 낭만적인 풍경은 배제했다. 피사로는 그것보다 검소하고 단순한 일상의 매력을 선호했다.

피사로는 점묘법을 사용해 찰필*로 작업한 듯한 가벼운 형태를 환하고 안온하게 떨리는 주위 풍경과 이어지도록 창조했다. 두 여인이 삶과 노동으로 자연과 연결되었음을 우리가 느끼게 하는 데 더 화려한 효과는 필요하지 않았다.

인물들은 두드러지지 않는다. 피사로는 파란색, 녹색, 갈색이 어우러진 색감의 배경 속에 인물들을 녹여냈다. 그러나 이들을 감추지도 않았다. 그는 인물들에게 그들만의 공간을 부여한다. 그들은 자신들의 대화에 몰입해 사적인 친밀함을 나누고 있고, 관객들은 초대받지 않은 이 순간을 한 발짝 물러나 바라본다.

* 압지나 얇은 가죽을 말아서 붓 모양으로 만든 화구

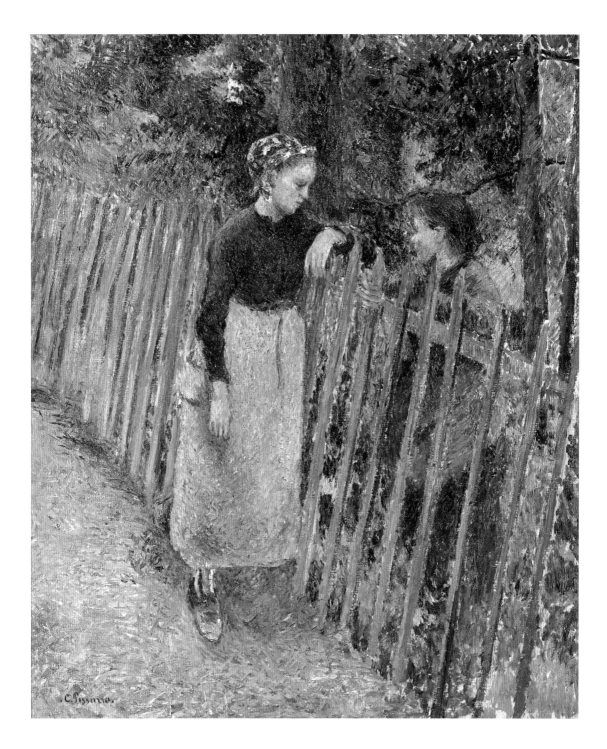

〈대화〉
카미유 피사로, 1881, 캔버스에 유채,
65.3×54cm, 도쿄, 국립 서양 미술관

일요일 오후

Un dimanche après-midi, 1884–1886년

슬레이트의 컷 소리

〈일요일 오후〉는 **1886년** 인상주의 전시회에 소개됐다. 위기를 맞은 인상주의 사조는 모든 관례를 어긴 이 작품을 거절했다. 이는 인상주의 화파의 **마지막 전시**가 되었다.

화법의 변화

1880년대 말 인상주의 화파는 와해되기 시작했다. 조르주 쇠라(1859-91)는 인상주의 화가들을 존경했으나 과학적인 방법에 기반한 새로운 미술 기법으로 두각을 나타냈다. 그는 인상주의의 유산을 간직한 채 인상주의의 언어를 새롭게 만들었다.

쇠라는 미셸 외젠 슈브뢸의 색채 인지론과 샤를 블랑이 규정한 보색의 사용법에서 자신만의 혁신적인 접근법을 찾았다. 그는 분할주의 기법을 창조했다. 비평가 펠릭스 페네옹은 이 기법을 '신인상주의' 혹은 '점묘주의'라 명명했다.

쇠라는 인상주의 화가들의 즉흥성을 포기하고 원색(노랑, 빨강, 파랑)과 2차색(초록, 주황, 보라)만을 다수의 점으로 겹쳐 찍어서 섬세한 작품을 만들었다. 그는 그랑자트섬에 2년 정도 머물면서 인상주의 화가들이 소중하게 여긴 주제인 물가와 파리인들의 근대적인 여가 활동을 스케치하고 여기에 색을 입히며 연구했다.

퓌비 드샤반에게 영감을 받은 그는 존경하던 모네의 자연의 떨림과 감정 연구와는 대조적으로 고정된 화면을 구성했다. 그렇지만 낚시하는 여인이라든지 줄에 묶인 원숭이처럼 재미 있는 세부 묘사도 있다. 쇠라는 대담하게 사회계급을 뒤섞는 데까지 나아갔고, 기하학적인 평면 위로 그늘과 빛의 유희를 드러냈다.

세련되고 엄숙한 작품 속 인물들은 아무런 심리적 특성을 보이지 않는다. 그의 작품은 주어진 순간의 전사轉寫가 아니라 영원한 순간의 재현이다.

"예술은 조화다.
　조화란 반대되는 것들 사이에서 보이는 비슷한 점,
　비슷한 것들 사이에서 발견되는 더 비슷한 점,
　더 나아가 색조과 색감, 선형 사이의 비슷한 점이다."

조르주 쇠라, 영원히 부치지 않은 편지 초안 중에서

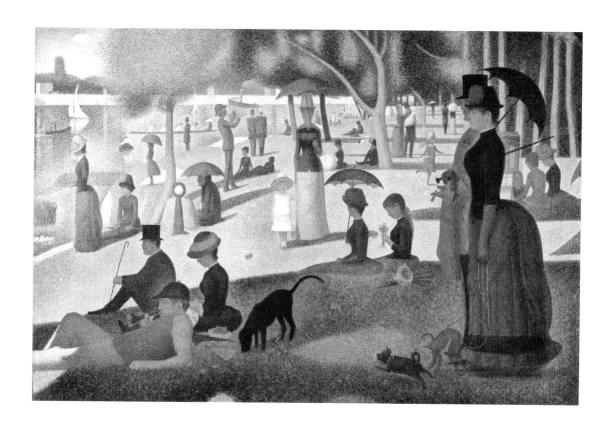

〈그랑자트섬의 일요일 오후〉
조르주 쇠라, 1884–1886,
캔버스에 유채, 207.6×308cm,
시카고 미술관

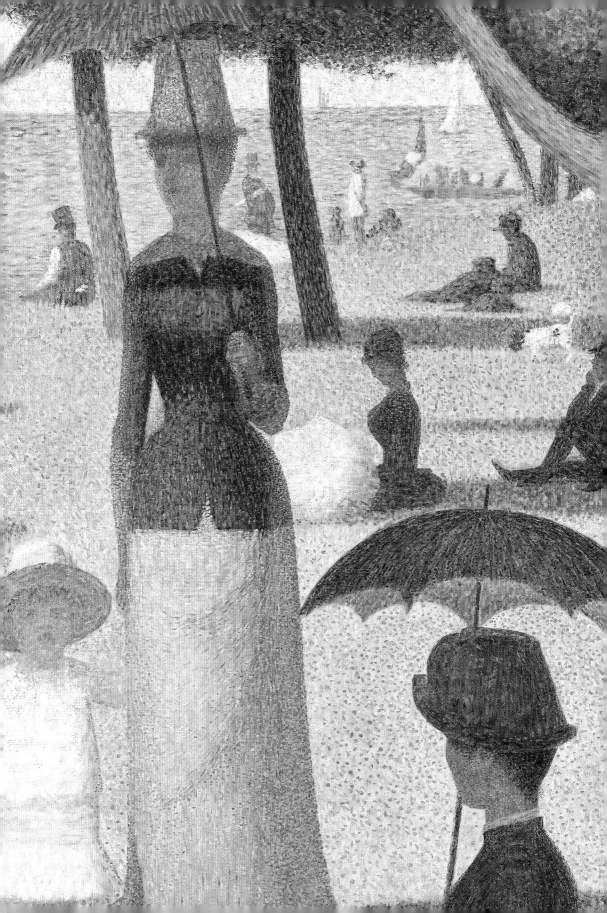

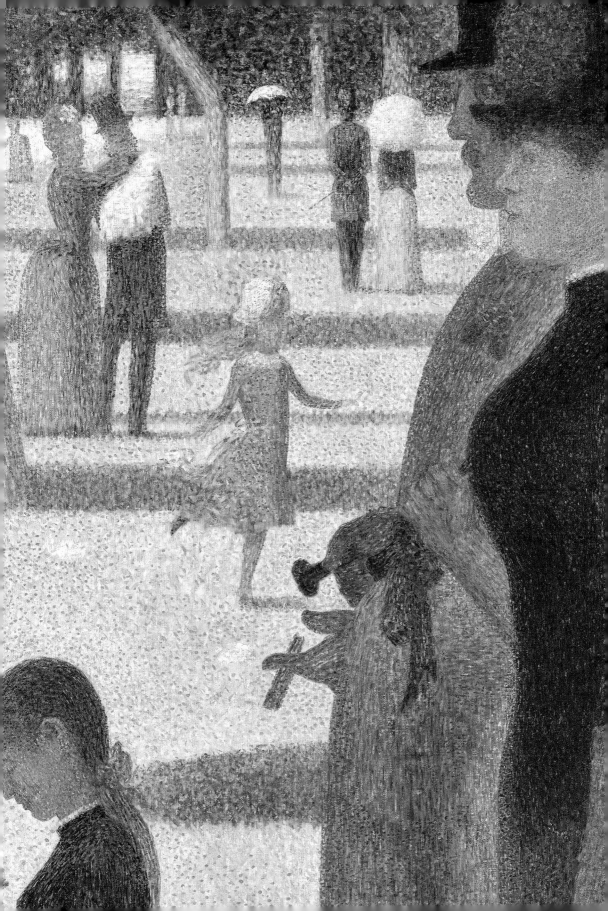

생트빅투아르산

Montagne Sainte-Victoire, 1887년

노래를 부르며

미셸 베르제가 작곡하고 프랑스 갈이 부른 〈세잔이 그리다 Cézanne peint〉를 떠올릴 수밖에 없다. 프랑스 남부 프로방스 지역의 정경이자 영감에 푹 빠지게 하는 작품을 남긴 화가에게 보내는 찬가다.

산이 아름다울 때

마음을 사로잡은 고장

프랑스 남부 프로방스 지방을 여행하면 어디서나 석회산을 볼 수 있는데, 이 산이 바로 땅에서 시작해 하늘까지 솟은 생트빅투아르산이다. 폴 세잔(1839-1906)은 이 산을 가장 아끼는 소재로 삼아 1870년 처음 그리기 시작해서 1885년까지 수많은 작품을 남겼다.

엑상프로방스에서 태어나고 그곳에서 삶을 마감한 세잔에게는 프로방스의 피가 흐르고 있었기에, 생트빅투아르산이 그를 매혹한 것도 어쩌면 당연하다. 그는 인상주의 화파와 거리를 두면서 이 바위산에서 회화적 탐구의 구실을 찾았다. 그가 아예 인상주의를 배제한 것은 아니었지만 자신을 표현하는 언어로서 화풍을 바꾸고, 바꾼 화풍을 '박물관에 소장된 예술처럼 견고한 것'으로 만들길 바랐다.

사실 세잔은 1861년 파리로 상경해 루브르에서 안목을 키웠고 니콜라 푸생의 작품을 특히 좋아했다. '풍경을 그대로 담는 푸생'이 되고 싶다고 스스로 인정한 바 있다. 이를 위해 그는 풍경의 구성 요소를 캔버스에 하나씩 배치했으며 이런 기법은 추상화가들과 연관된다.

이 작품에서 빛의 농담과 부드러운 색채, 나무를 상징하는 작은 붓 터치 등 인상주의의 흔적을 찾아볼 수 있다. 그러나 세잔은 빛의 분석보다 형태 연구를 선호했다. 그는 작품에서 파란색과 검은색 선으로 산의 윤곽을 표현하면서 색감보다 스케치를 우선시한다는 점을 드러냈다. 이 스케치는 완벽에 다가가려는 열정적 욕망의 흔적으로 그림에 일종의 달뜬 떨림을 입혀 화가가 그토록 좋아하는 풍경에 장엄함을 부여했다.

"생트빅투아르산은 흩어지고 흐른다.
푸른빛을 띤 이 산은 주위 공기로 스며들어 함께 호흡된다. "

폴 세잔

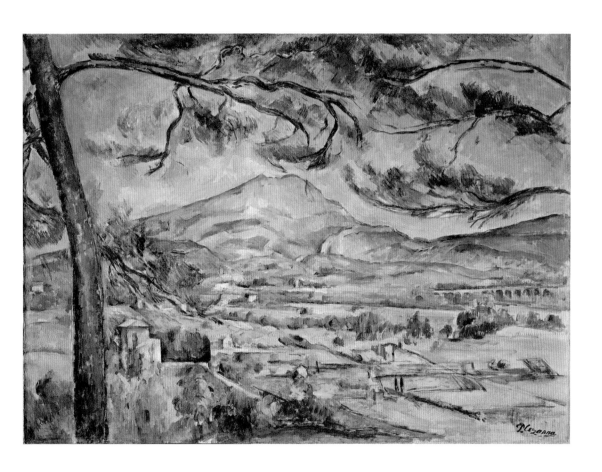

〈생트빅투아르산〉
폴 세잔, 1887, 캔버스에 유채,
67×92cm, 런던,
코톨드 미술 연구소

사과와 앵초 화분이 있는 정물

Pot de primevères et fruits sur une table, 1888-1890년

평생의 친구?

세잔과 졸라는 일찍부터 친구였다. 또 그들이 다투었다고도 한다. 역사학자들은 그들이 주고받은 편지를 살핀 결과, 졸라가 소설 『작품』을 출간한 이후로 모종의 냉기가 흐른다는 점을 밝혀냈다. 소설은 어렵게 새로운 시선을 추구하던 화가가 지옥으로 떨어지는 이야기이다. 세잔은 소설 속 클로드 랑티에의 역경에서 자신의 모습을 발견했다. 졸라는 다른 친구에게 영감을 받았다고 변명했지만 독자들 사이에서 의혹은 사라지지 않았고, 세잔은 자존심에 상처를 입었다.

우정의 사과

세잔은 파리에서 만난 피사로에게 인상주의 기법을 배웠고, 이 기법에서 빛을 나타내는 붓 터치와 구도 분할 방법을 차용했다. 그러나 자신의 작품에 대한 반응이 그다지 호의적이지 않은 것을 보고 낙심한 세잔은 엑상프로방스로 되돌아가 개인적인 양식을 구축했다.

세잔은 어린 시절의 추억을 간직하고 있었다. 중학교에 다닐 때 체구가 컸던 그는 파리에서 온 전학생이 다른 학생들에게 괴롭힘을 당하는 것을 보고 도와주었다. 전학생은 그에게 감사의 마음을 전하려고 사과 바구니를 선물했다. 에밀 졸라라는 이름의 이 전학생과의 오랜 우정은 이렇게 시작되었다. 그리고 어떤 계시처럼 세잔은 사과가 있는 정물을 쉬지 않고 그렸다.

그림이 단순하게 보인다고 착각할 수 있지만, 이는 형태와 부피감을 진중하게 탐구한 결과물이다. 사과는 단순히 과일이 아니라 그림의 배경과 테이블의 푸른빛 감도는 단일 색조의 평면으로, 깊이감과 그 깊이감이 상징화된 평평한 표면과 대비를 이루는 방식을 연구하는 대상이었다. 화가의 손끝에서 평범한 사물에 담긴 현실감이 빛을 보게 되었다.

그는 그늘과 빛의 산, 계곡을 만드는 하얀색 테이블보의 주름의 유희로 한 발 더 나아갔다. 여기에서 모든 것이 물질적이고 손에 잡힐 듯하다. 사과를 주워서 한입 크게 깨물어 먹고 싶은 생각이 든다.

시간이 흘러 세잔은 에밀 베르나르에게 '자연을 원통과 구, 원뿔로 표현해야 한다'고 했다. 예술의 언어를 바꿀 준비가 된 젊은 화가들은 이를 놓치지 않았다. 입체파 화가들은 세잔의 가르침을 문자 그대로 받아들였다. 언제가 자신은 '사과로 파리를 놀라게 할 것'이라고 장담했던 화가의 승리다.

"깎아낸 듯하고 표면이 투박해 페인팅 나이프로 바른 것 같은 사과,
엄지손가락을 사용해 역방향으로 덧칠한 느낌에
주황색과 노란색, 녹색, 파란색의 격렬한 물감층."

조리 카를 위스망스

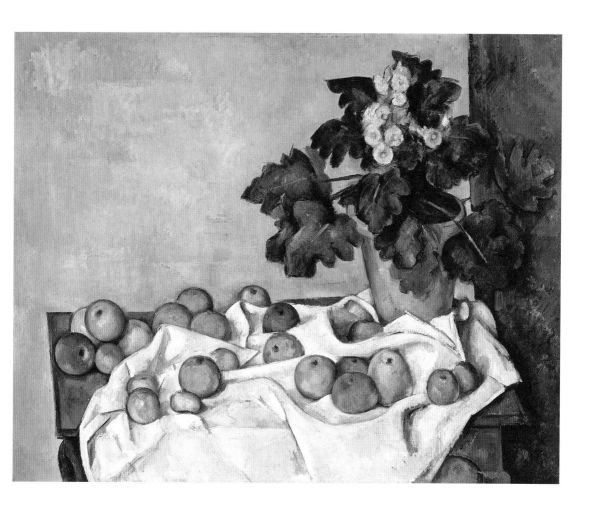

〈사과와 앵초 화분이 있는 정물〉
폴 세잔, 1888-1890, 캔버스에 유채,
73×92.4cm, 뉴욕, 현대 미술관

거울 앞에서

Devant le miroir, 1889년

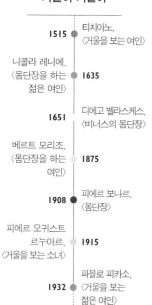
수수께끼의 여성

드가는 무용수들을 그릴 때도 그랬지만 여성 세계의 관찰자를 자처했다. 그는 이상화하거나 환상을 품게 하려고 하지 않았고 진실을 안내자로 삼은 예술가의 시선으로 여성들을 바라봤다.

여성의 진실은 그녀가 관찰되고 있다는 사실을 알지 못할 때 드러나는 걸까? 아마 그럴지도 모른다. 어쨌든 드가는 우리에게 등을 돌리고 앞에 놓인 거울로 몸을 기울인 여성의 재현을 통해 우리에게 그렇다고 믿게 하려 했다. 그녀는 누군가 보고 있다는 사실을 모르는 것처럼 보이지만, 작은 매부리코가 보이는 옆얼굴에서 한쪽으로 몰린 눈동자는 우리의 존재를 의식하고 있음을 의미한다. 그녀는 혼자만의 시간을 우리와 공유하고, 아니 우리에게 보여주고 있다.

젊은 여성은 작은 화장대 앞에서 머리를 틀어 올리고 있다. 어쩌면 방금 구입한 꽃 장식 모자를 써보는 중일지도 모른다. 외출용 액세서리와 어울리지 않는 실내복을 입고 있기 때문이다.

어울리지 않는 옷차림은 이 장면을 좀 더 매혹적으로 만든다. 멋부리는 여성의 교태를 관찰하고 있어서다. 드가는 이 젊은 여성을 에로틱하게 보이게 하거나 이상화하려고 하지 않는다. 노출된 등과 섬세한 목선이 관능미의 정점을 이루기는 하지만 말이다.

드가는 자신의 의도를 강조하려고 구도만 스케치하고 형태가 상세하게 드러나지 않게 푸른빛과 크림색, 밝은 갈색이 감도는 파스텔로 빠르게 칠했다. 거울에 비친 모습이 얼마나 흐릿한가! 드가는 몸단장하는 도구를 또렷하게 그렸지만, 이름 모를 아름다운 여성에 관해서는 많이 알려주지 않았다.

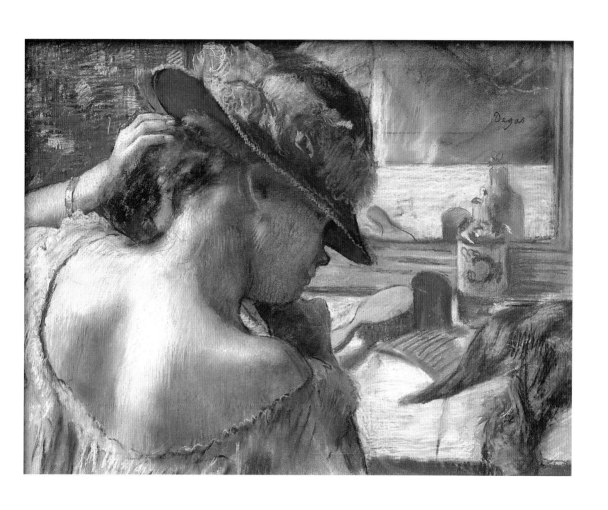

〈거울 앞에서〉
에드가 드가, 1889, 종이에 파스텔,
49×64cm, 함부르크 미술관

건초 더미

Les Meules, 1891년

하얀 서리

모네에게 야외에서 그림을 그리는 법을 가르친 사람은 외젠 부댕이다. 모네는 지베르니에 정착해 주위 시골에서 건초 더미를 발견했고 이 소재를 연작으로 제작했다.

모네는 〈건초 더미〉를 통해 동일한 주제를 빛의 일상적, 계절적 변화와 기상 변동에 따라 달라지는 색으로 표현한 연작을 처음 전시했다. 추수를 끝내고 쌓아놓은 건초 더미를 서른 점이나 그렸다. 관찰하는 시간이 길어질수록 클로즈업한 화면을 그리면서 관람자와 거리를 두는 대신 오히려 구도求道에 가까운 방식을 통해 사물의 본질로 한 걸음 더 다가가게 했다. 고요한 건초 더미의 신비주의적 형태가 관조를 유도하기 때문이다.

화가는 붓 끝으로 떨리는 듯하면서도 흐릿하게 표현된 건초 더미에다 눈을 제대로 뜨기 힘들 정도로 찬란한 햇빛을 받아 반짝이는 눈의 효과를 주었다. 이 캔버스 위의 모든 사물은 빛을 발하고 있어서 심지어 그늘의 변주조차 밝은 기운을 띤다.

이 작품에서 일본 미술이 모네의 작업에 미친 영향을 볼 수 있다. 모네는 일본 미술의 애호가였고, 연작을 작업하는 방식에서는 그와 마찬가지로 자연의 일부를 모든 상황에서 관찰한 가쓰시카 호쿠사이의 〈후지산 36경 *Thirty-six Views of Mount Fuji*〉이 연상된다. 모네는 소재에 집중했다. 그가 그리고 싶었던 것은 눈 내린 풍경이 아니라 흐르는 시간과 그로 인한 효과였다.

모네는 점차 추상미술로 다가가면서 삶의 은유를 화폭에 담았다. 〈건초 더미〉 연작이 우리 삶에 힘들 때도 좋을 때도 있음을 보여주듯 그는 눈 내린 추운 날에도 언제나 한 줄기 빛은 있다는 점을 강조했다.

〈건초 더미, 눈과 태양의 효과〉
클로드 모네, 1891, 캔버스에 유채, 65×92cm, 뉴욕, 현대 미술관

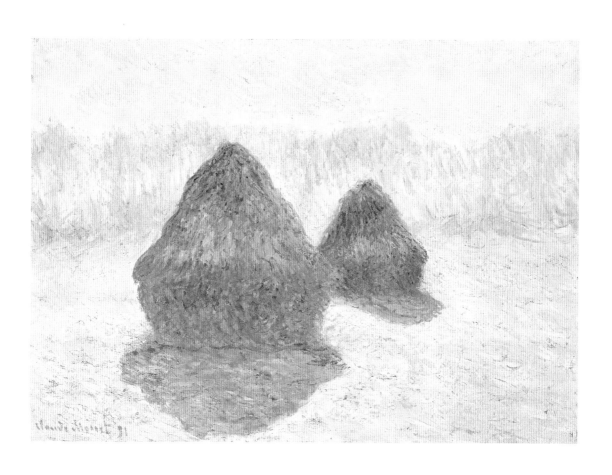

"그러나 분명한 것은 지금까지 내게 숨겨져 있었지만
앞으로 나의 모든 꿈을 넘어설
색채에 담긴 의심할 수 없는 힘이다."

바실리 칸딘스키

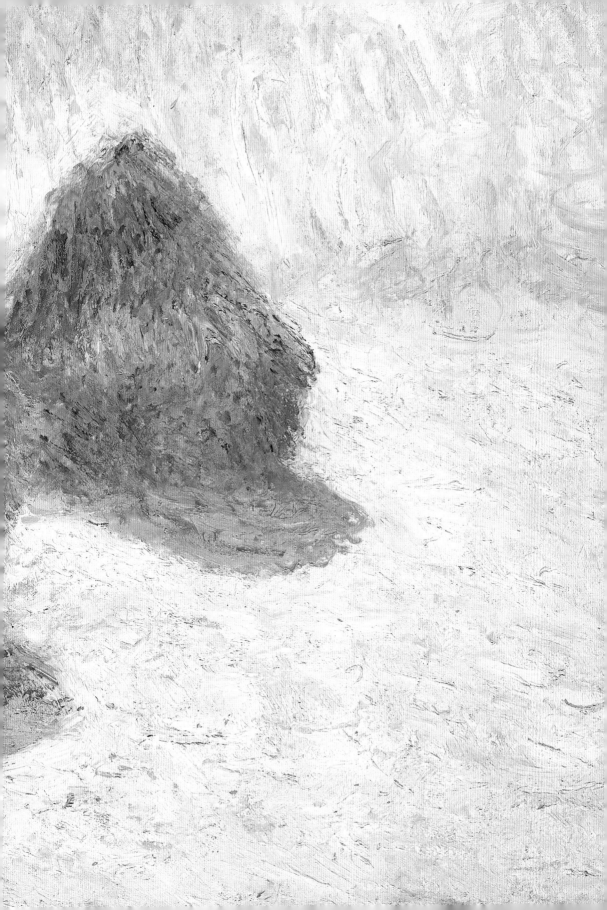

루앙 대성당

Cathédrale de Rouen, 1894년

예배당

4세기에 **바실리카** 양식의 초기 기독교 교회가 루앙에 설립되었다. 11세기에 **대성당**이 된 루앙 대성당은 1164년 생로맹 탑을 신축하면서 고딕 양식을 도입했다. 15세기 말까지 개수 및 확장 공사가 이어졌다.

대성당의 시대

클로드 모네는 다른 연작과 마찬가지로 하루 중 다양한 시간대에 햇빛을 받거나 안개 속에 묻힌 루앙 대성당을 담고 싶었다. 그렇게 30여 점을 그렸다.

이 방식은 인상주의 화가들에게 영감을 주고 빛의 변화를 물질적으로 표현하려는 모네의 회화적 기법을 풍성하게 하는 게 목적이었다. 그는 이 점을 감추지 않았고, 대성당이라는 소재는 반짝이는 햇빛을 받아 형태가 이그러져 장중하면서도 흐릿하게 구도를 채우고 있다.

모네는 이 작품을 통해 정확한 묘사를 하려던 게 아니라 건축물을 구분짓는 요소를 일깨워주고 싶었다. 그는 물감이 엉킨 듯한 두꺼운 붓 터치로 돌의 질감과 다양한 부피감에 한층 더 다가갔다.

모네는 연작을 제작하는 과정에서 일부 작품을 마무리하려고 지베르니에서 약 60km 떨어진 루앙으로 간 뒤 대성당 맞은 편에 있는 건물의 방들을 빌려 옷가게 3층에 자리 잡았다. 그는 마주보이는 대성당의 정면을 자세히 관찰해 시간의 흐름에 따라 달라지는 색채를 표현했다. 연작의 변수는 더 이상 대성당이 아니라 색상이었다.

모네는 날씨가 주는 인상의 유희를 멈추지 않았고, 이를 통해 자신의 감정을 그림에 조금씩 담고자 했다. 대성당 연작에 속하는 각각의 작품은 화가의 심리 상태를 반영한다. 이렇게 루앙 대성당은 사라지고, 우리의 비밀을 간직한 채 침묵하는 옛 돌들에 깃들려고 찾아온 꿈꾸는 서정, 외피만이 남는다.

〈**햇빛을 받은 루앙 대성당, 서쪽 외관**〉
클로드 모네, 1894, 캔버스에 유채,
100.1×65.9cm, 워싱턴 국립 미술관

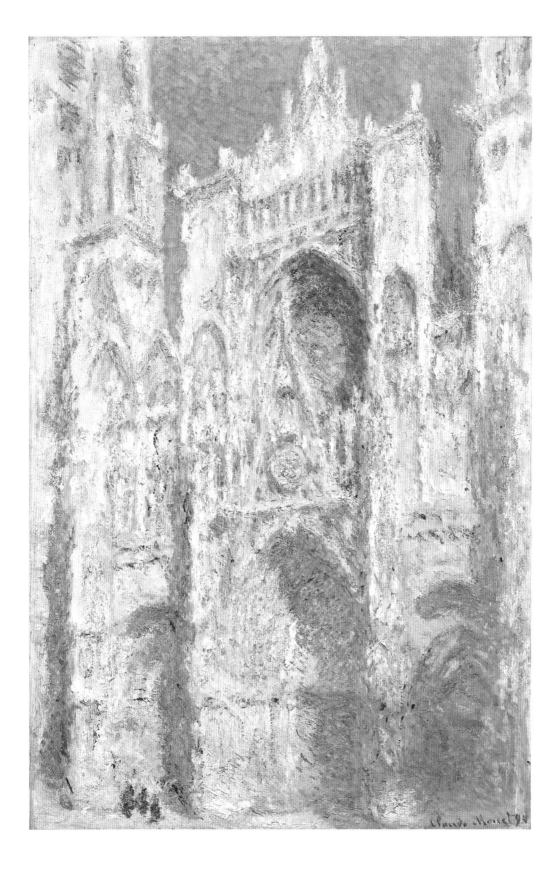

런던 국회의사당

Londres, le Parlement, 1904년

베일을 쓴 태양

1870년 보불전쟁이 발생하자 모네는 징집을 피해 달아났다. 그는 런던에 와 있던 피사로와 재회했고, 영국 풍경화가 터너와 컨스터블의 작품을 발견했다. 이후 20세기 초에 그는 다시 영국의 수도로 되돌아갔다.

모네는 런던에서 채링 크로스 다리와 워털루 다리, 국회의사당, 이 세 소재를 집중적으로 변주해 작품 100여 점을 남겼다.

템스강 반대편에 있는 세인트토마스 병원 테라스에서 그린 이 국회의사당을 한번 보자. 그는 건축물에 집중하려고 했으나 이번에도 도시의 기후와 빛을 탐색하고 만다. 이 작품의 도전 과제가 흥미로운데, 바로 도시 런던을 감싼 채 풍경을 뿌옇게 만드는 영국의 유명한 안개다. 그는 휘슬러 방식으로 연보라색 효과를 포착하면서 이토록 독특한 안개와 친숙해지길 바랐다.

국회의사당이 나타난다. 전경에서 가까스로 구분되며 유령처럼 등장한다. 루앙 대성당을 작업했을 때와 마찬가지로 모네는 건축물의 자재를 완전히 해체해 희미한 본질만을 남긴다. 반면, 평소에는 지각하기 어려운 기후는 생생하게 전달된다. 모네는 태양의 빛과 안개를 포착하는 힘찬 붓 터치로 기후에 생명을 불어넣었고, 이를 주황색과 연보라색의 두터운 층으로 구체화했다. 화가는 사물의 순리를 전복했다.

모네는 주제에 더해 회화적 소재의 현실을 묘사하려고 했던 것일까? 안료와 물감이 작품의 소재였을까? 실재만큼이나 무형의 것들을 이야기하는 화가임에 틀림없다.

영광의 순간

다양한 연작을 제작하고 〈건초 더미〉를 전시한 시점부터 모네는 대중과 평단에서 성공을 거두었다. '런던 템스강' 연작 37점은 파리의 뒤랑-뤼엘 갤러리에 전시되어 미국 구매자를 필두로 팔려나가 그에게 부를 안겨줬다.

숙고의 시간

모네는 런던의 여러 모습을 현지에서 포착했지만, 작품의 마무리는 지베르니 작업실에서 했다. 이 점은 단순히 자연 풍경을 구현하는 것을 넘어서 깊이 생각하는 시간을 갖고자 한 그의 의지를 반영한다.

〈런던 국회의사당. 안개를 통해 빛나는 태양〉
클로드 모네, 1904, 캔버스에 유채, 81×92cm, 파리, 오르세 미술관

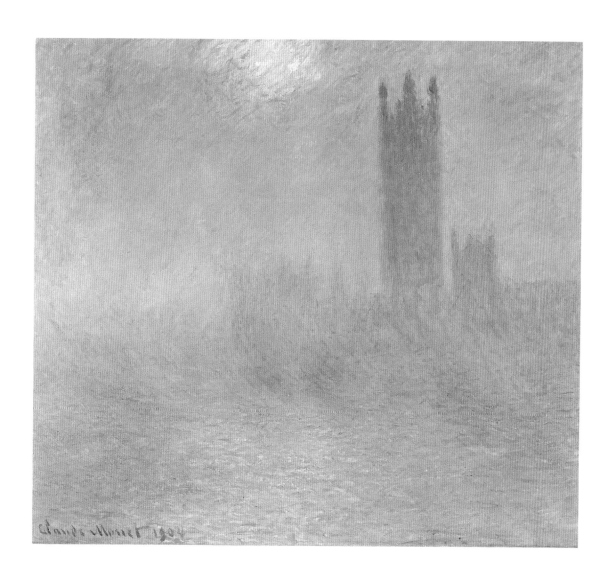

"차가운 이슬이 조금씩 사라지고,
　안개는 햇빛에 흩어진다."

알퐁스 도데

푸른 수련

Nymphéas bleus, 1916–1919년

후계자들

1946 바넷 뉴먼, 〈시작〉

엘즈워스 켈리, 〈푸른 그림〉 **1952**

1986 게르하르트 리히터, 〈추상화〉

로이 리히텐슈타인, 〈수련 연못과 반영〉 **1992**

푸른색 에덴동산

지베르니 정원에서 영감을 받은 모네는 전 생애에 걸쳐 수련 그림을 약 300여 점 남겼다. 이 작품에서 그는 〈수련〉 연작으로 시작한 탐색의 완성 단계로 나아간 듯 보인다.

마르셀 프루스트의 표현을 빌자면 모네의 '천상의 화원'은 갈대와 수양버들, 등나무로 둘러싸인 하얀 수련(학명 님파에아Nymphaea)으로 이루어져 있다. 연작을 선호하는 자신의 특성에 충실하게, 물리지 않고 계속해서 수련을 그렸다.

〈수련〉 연작을 통해 모네의 시력을 잃게 한 백내장이 심해지는 과정을 살펴볼 수 있다. 〈푸른 수련〉이 대표적으로, 디테일한 묘사는 흩어지며 서정적이고 기본색인 파란색으로 거의 단색화가 되었다. 붓 터치와 반짝임, 빛의 효과는 줄어들면서 그림은 점점 추상화로 향해 가고, 물과 수면, 그리고 수면 위 그림자가 서로 이어지면서 화면의 전후 구분 없이 단색으로 수렴된다. 구불구불한 줄기의 그림자와 순백의 색조에서 떨림이 전해지긴 하지만, 크게 두드러지지는 않는다.

식별할 수 있는 붓 터치와 자유로운 윤곽선 등 그림을 그리는 과정이 고스란히 화폭에 반영되었고, 모네는 화폭 가장자리에 물감을 칠하지 않은 하얀 바탕을 대담하게 그대로 남겨두었다. 빛보다 더 시선을 사로잡고 작품 전체에 통일성을 부여하는 것은 푸른색이다. 모네는 정확한 공간에 집중했다. 정사각형 사이즈를 선호해 클로즈업 효과를 강조하고 끝나지 않은 인상을 통해 '이 호수 너머에서는 무슨 일이 일어날까' 하는 궁금증을 유발했다.

제1차 세계대전이 끝나고 모네는 관조적인 평화의 상징인 〈수련〉 연작을 프랑스에 기증했다. 그의 예술적 에덴동산은 인류애적 유언이 되었다.

〈푸른 수련〉
클로드 모네, 1916–1919,
캔버스에 유채, 200×200cm,
파리, 오르세 미술관

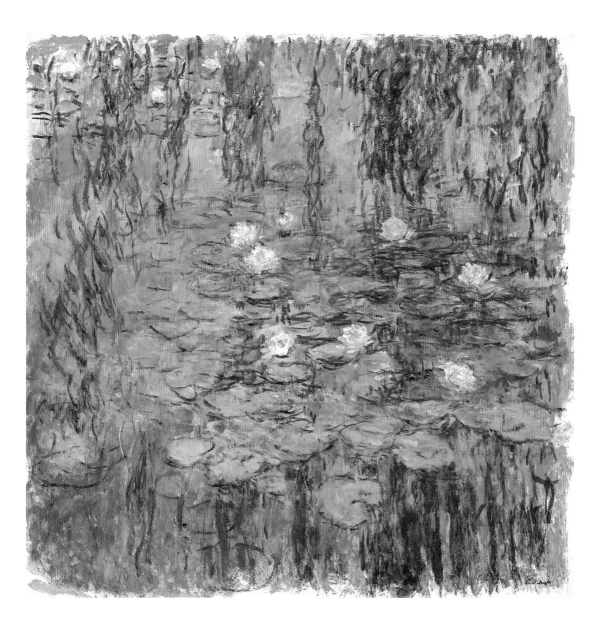

"수련을 이해하는 데 시간이 좀 걸렸다 …
그려야겠다는 생각은 하지 않고 심고 키웠는데 …
풍경은 긴 시간 동안 스며들 듯 당신을 사로잡는다 …
그러다 문득 장관을 이룬 호수 모습이 눈에 들어왔다.
팔레트를 집어 들었다. 그때부터 다른 모델은 거의 필요하지 않았다."

클로드 모네

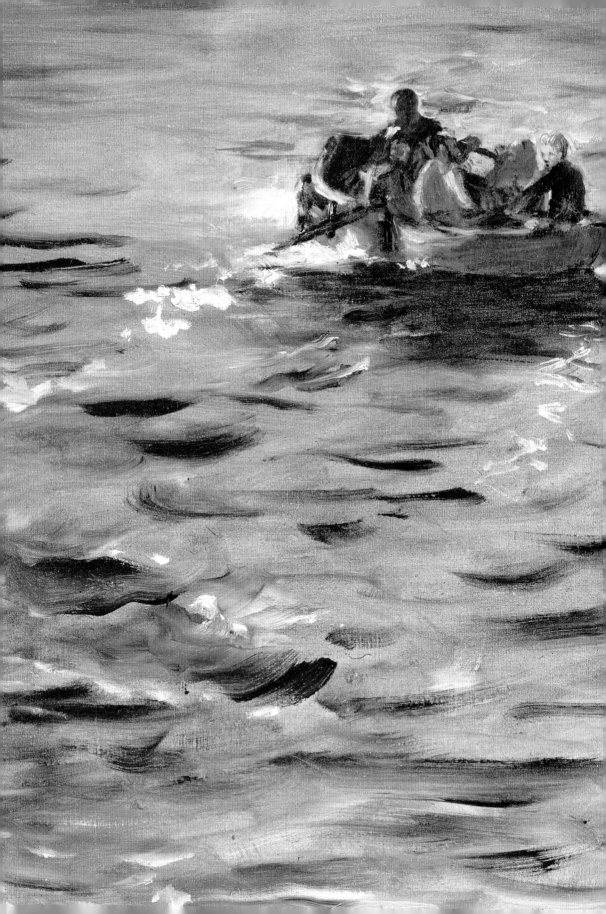

예상치 못했던 그림들

투망을 든 어부

Le Pêcheur à l'épervier, 1868년

벌거벗은 진실

28세의 나이에 급작스럽게 사망한 프레데리크 바지유(1841-70)는 독특하고
제한적인, 그러면서도 중요한 회화 작품을 남겼다.

바지유는 파리 아틀리에에서 활발하게 활동할 때에도 고향인 랑그도크가
영감을 준 창의적 숨결을 기억하고 있었다. 그곳에서 만끽한 푸른 하늘,
풍경과 인물의 색감을 뚜렷히 강조하는 햇빛을 화폭 가득히 담는 작업을
즐겼다. 〈투망을 든 어부〉는 반짝이는 녹음을 돋보이게 하는 빛의 얼룩이
스며든 풍성한 자연을 통해, 프랑스 중부 지방의 햇살을 향해 애정 고백을
전한다.

　그뿐이 아니다. 사실 우리는 그림에서 등을 돌리고 투망을 던질 준비를
하는 알몸의 젊은 남성에 대해 모른다. 이 남성이 일으킨 파문, 1869년
살롱전에 출품을 거부당한 일조차 알지 못한다. 이유가 무엇이냐고? 예술은
남성의 누드를 희화화하지 않는다. 남성 나체가 등장한다고 해도 영웅이거나
고대 혹은 역사적 인물이어야 한다. 평범한 어부가 옷을 벗은 모습은 그냥
두고볼 수 없다. 여성의 몸은 과하게 에로틱하게 묘사해도 괜찮았지만 남성
나체는 여전히 금기시됐다.

　그렇지만 바지유는 흔히 볼 수 있는 장면을 묘사했다. 랑그도크 지역에서
사람들은 알몸으로 수영을 했고, 투망질도 낯선 활동이 아니었다. 그는
사람들에게 충격을 주려고 이런 그림을 그리지 않았다. 본의 아니게 파격적이
되어버린 화가는 투망을 들고 서 있는 어부와 주섬주섬 옷을 챙겨 입는
나른한 동료를 배치했다.

　바지유의 은밀한 동성애적 이상형을 언급하는 현대 비평가들도 있다.
어느 날씨 좋은 날의 한 장면과 생기 넘치는 젊음, 순수하게 드러난 육체를
감상하는 데 집중하면 어떨까?

깨진 운명

1870년 7월 프랑스는 **프로이센
과 전쟁**을 선포했고, 프레데리
크 바지유는 주위를 놀래키며
가족과 친구들의 반대에도 불
구하고 최전선의 **주아브** 보병
대에 입대했다. 몇달 지나지 않
아 그는 오를레앙 근처 공습에
서 전사했다. 그의 작품은 인상
주의 전시에 출품된 적이 없다.

슬쩍 엿보기

〈화가의 작업실, 라 콩다민 거리〉
(9쪽 참조)에서 프레데리크 바지
유는 벽에 걸린 〈투망을 든 어부〉
를 묘사했다.

〈투망을 든 어부〉
프레데리크 바지유, 1868,
캔버스에 유채, 134×83cm,
취리히, 제3세계를 위한 라우 재단

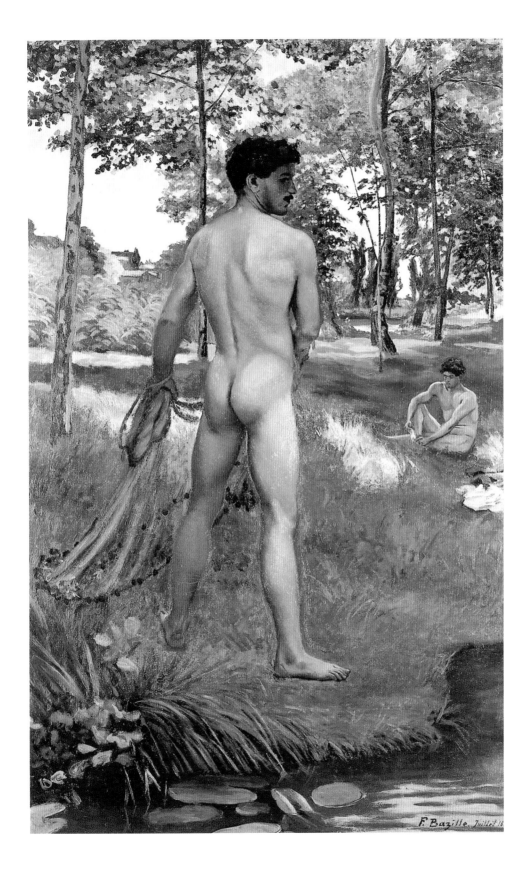

F. Bazille, Juillet 18

파리 센강에서 바라본 풍경

Vue de la Seine à Paris, 1871년

행운

중산층에서 태어난 아르망 기요맹은 살면서, 또 화가로서도 **경제적으로 고전을 면치 못했기**에 **입에 풀칠하려고** 공공기관에서 괴롭게 일해야만 했다. 그러나 1891년 행운이 찾아와 천 프랑의 **복권**에 당첨돼 마침내 예술에 투신할 수 있었다.

제대로 보시오!

조리 카를 위스망스는 기요맹의 그림을 거리를 두고 바라보라고 했다. 그의 변을 들어보자. "전경에는 먼지가 날려 테두리가 희미해진 진흙 바닥, 버밀리언과 프러시안 블루 줄무늬 무더기가 있다. 그림에서 한 걸음 물러나 눈을 깜박여보라. 모든 것이 제자리로 돌아가 구도는 명확해지고, 튀기만 하던 색감은 차분해지고, 적대적인 색상은 안정되고, 그림 여기저기에서 기대하지 않았던 섬세함이 배어나와 놀랄 것이다."

생활 공간으로서 센강

파리 출신의 아르망 기요맹(1841-1927)은 처음에 인상주의 화가들의 추종자였다. 그는 마네가 〈풀밭 위의 점심 식사〉를 출품한 1863년 《낙선전》에 작품을 선보였다. 하지만 그만한 명성을 누리지는 못했다.

기요맹은 물과 햇살을 받아 반짝이는 잔물결이 퍼지는 방식에 매료되었다. 짙은 색조를 쓰는 그는 인상주의 화가들 사이에서 눈에 띄었다. 동료들의 투명한 색감과 달리 그는 강렬하고 대담한 색을 썼다. 그가 반 고흐와 친하고, 야수파, 특히 오통 프리에스에게 영향을 주었다는 점이 놀랍지 않다.

그가 센강을 바라보는 관점은 이른 아침의 고즈넉한 풍경이나 흥겨운 야외 술집이 아니라 평범한 파리의 장면이다. 때로는 향토적인 민낯의 진실한 모습을 담으려고 했다. 서툴고 미숙한 탓에 그의 작품 속 형태가 투박하고 인물들은 육중한 느낌이 난다며 비웃는 이들도 있었다. 그러나 이는 그가 어정쩡한 것을 얼마나 거부했는지 보지 못해서다. 그의 화풍은 그런 점에서 고갱과 닮았다.

이 그림에는, 센강을 집중해서 바라보지는 않지만 강변에서 발걸음을 멈춘 이들이 등장한다. 약간 무거운, 아니 애잔한 마음이 드러나는 시선으로 홀로 거니는 여성이 있다. 다소 건성으로 들으며 이야기를 나누는 친구들과 저 멀리 노트르담 대성당이 보이는 풍경을 품에 안은 아이에게 보여주는 젊은 엄마도 보인다.

이 장면이 기요맹이 본 센강이다. 왁자지껄한 도심과 쉼 없이 돌아가는 공장 사이로 사라지는 소박한 사람들과 찰나의 순간 말이다.

"기요맹은 그 누구보다 열렬한 색채주의자다."

조리 카를 위스망스

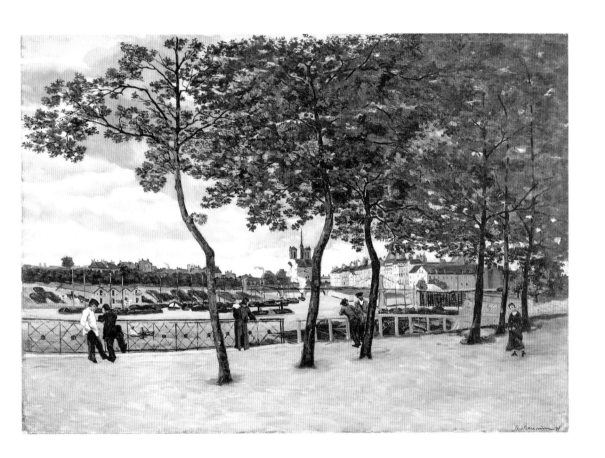

<파리 센강에서 바라본 풍경>
아르망 기요맹, 1871,
126.4×181.3cm, 휴스턴,
순수 미술 박물관

이탈리안 극장의 특별관람석

Une loge aux Italiens, 1874년

예술가 가족

곤잘레스는 파리 부르주아 가정에서 성장했다. 아버지는 **스페인 출신의 소설가**였고, 어머니는 벨기에 출신의 **피아니스트** 겸 **가수, 음악가**였다.

관람석 1열

1830	루이 레오폴드 부아이, 〈통속극의 효과〉
피에르 오귀스트 르누아르, 〈특별관람석〉	**1874**
1878	메리 커샛, 〈특별관람석의 진주 목걸이를 한 젊은 여인〉
장루이 포랭, 〈특별관람석〉	**1880**
1893	앙리 드 툴루즈 로트레크, 〈금빛 안면상이 있는 특별관람석〉
피에르 보나르, 〈특별관람석〉	**1908**

〈이탈리안 극장의 특별관람석〉
에바 곤잘레스, 1874,
캔버스에 유채, 98×130cm,
파리, 오르세미술관

쇼걸

19세기 사회는 여성에게 아내와 어머니의 역할 외에 다른 미래상을 거의 제시하지 않았다. 부르주아 계층의 부모가 딸들에게 예술을 독려했으면서도 실제로 딸들이 이를 직업으로 삼으면 문제는 심각해졌다. 그런 여성들은 대체로 예술가로 받아들여지지 않았기 때문이다.

에바 곤잘레스(1849-83)는 학창 시절 샤를 샤플랭에게 회화를 사사했으며 1869년 마네의 작업실에 들어가면서 두각을 드러내기 시작했다. 마네의 유일한 공식 제자이자 때로는 마네의 뮤즈가 된 그녀는 점차 문자 그대로 장식적인 역할만 맡았고, 34세로 요절하면서 실력을 떨칠 그나마의 기회조차 얻지 못했다. 그래도 그녀는 섬세하면서도 깊이 있는 사실주의를 강렬하게 반영한 회화 작품을 남겼다. 곤잘레스는 마네처럼 살롱전 출품을 목표로 활동했다. 1870년 살롱전에 처음 출품한 이후 매년 살롱전에 참가했다. 인상파 화가들의 전시회에는 참가하지 않았으나 그녀의 작품은 인상파 화가들의 화풍과 흡사하고 미술사가들은 그를 인상파 그룹의 일원으로 여기고 있다.

그녀의 작품 〈이탈리안 극장의 특별관람석〉에는 남편, 그리고 수채화가이자 자주 모델이 되어준 여동생 잔이 등장한다. 곤잘레스는 스승과 마찬가지로 관객이 배제된 듯한 장면을 담아냈다. 앞으로 몸을 기울인 젊은 여성이 우리를 관찰하고 있지만, 그녀는 마네의 〈폴리 베르제르의 술집〉 속 종업원처럼 우리가 모르는 내면의 세계에 빠져 있는 듯하다. 그녀는 공연이 시작되기 전 부산스러운 공연장이라는 순간의 활기 속에 실재하고, 뒤에 있는 남성은 그녀에게 말을 걸려는 것 같다. 자기가 속한 사회에서 독립적일 수 없는 그녀지만 내면에서 독립성을 찾아 남다르게 보인다. 상앗빛 피부와 우아한 파란색 드레스, 파스텔톤의 꽃다발, 옆사람도 묻히는 어두운 배경 간의 대비가 두드러진다.

곤잘레스는 화면 중앙에 여동생을 배치하고 두꺼운 벨벳 커튼을 드리웠다. 여동생이 이 장면의 매력 포인트이자 주인공이다.

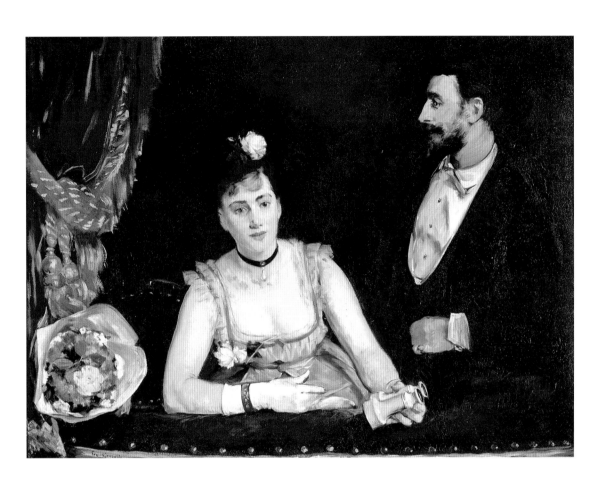

"여성이 아양을 떨지 않고 예쁘게 보이거나 호의적이려고 애쓰지 않아도
얼마나 매력이 넘치는가! 얼마나 자연스럽게 우아한가!
그녀를 보는 화가의 시선은 얼마나 감각적인가!
사물과 인물을 바라보는 시선이 얼마나 단정하고 평온한가!"

옥타브 미르보

캘커타호에서

The Gallery of HMS Calcutta, 1876년

내일은 없어

제임스 티소(1836-1902)는 무대의상을 주요 소재로 삼았다. 이 귀한 소재 덕분에 우리는 그의 작품에 맥락을 부여할 수 있다. 회화적·서사적 탐구에 집중한 티소에게 중요한 요소기도 했다.

제임스 티소는 1850년대 말 앵글로색슨식으로 이름을 바꿨다. 그렇지만 그는 프랑스인으로, 본명은 자크 조제프다. 파리와 영국을 오가다가 1871년 파리코뮌 이후 영국에 정착해 커리어를 이어가려고 했음을 짐작할 수 있는 대목이다.

이 작품에서 티소는 영국의 해군 장교들을 교육하는 부대 함선이 포츠머스항에 정박한 모습을 그렸다. 전투 장면은 없다. 그는 반대로 평소 가장 즐기는 주제인 여성과 그들의 의상, 추파 등에 천착했다.

함선을 방문한 이 두 여성은 누구일까? 시녀와 주인 아가씨일까? 두 친구? 자매? 딱 집어 말하기는 어렵지만 작은 게임이 시작되었음은 충분히 짐작할 수 있다. 빅토리아 시대 사회의 경직된 관습을 깨는 익살스러운 게임이다. 한껏 멋을 내 입은 반투명 모슬린 의상, 경박해 보이는 듯한 리본, 부채로 장난스럽게 가린 얼굴, 그리고 특히 노란색 리본이 달린 옷을 입은 젊은 여성의 포즈까지… 모든 정황이 관행을 거부하고 있다. 상체를 뒤로 젖혀 육감적인 실루엣을 드러내며 저렇게 등을 내보이다니, 얼마나 대담한가!

침묵이 감돌고 아무런 이야기도 오가지 않는다. 등장인물들은 우리를 보고 있지 않고 서로를 바라보지도 않는다. 티소가 하고 싶은 이야기는 이 지점에서 개입한다. 아마도 교류의 부재가 사회적 격차, 의도적으로 나뉜 신분의 간극을 이야기하는 게 아닐까. 두 여성은 기분 전환의 시간을 보내겠지만, 해군은 자기 자리를 지켜야 할 것이고 그녀들은 다시 억눌린 원래 삶으로 되돌아갈 것이다.

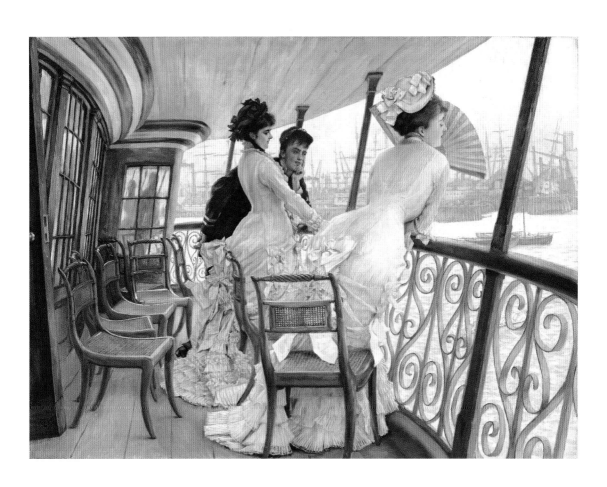

〈캘커타호에서〉
제임스 티소, 1876, 캔버스에 유채,
68.6×91.8cm, 런던, 테이트 갤러리

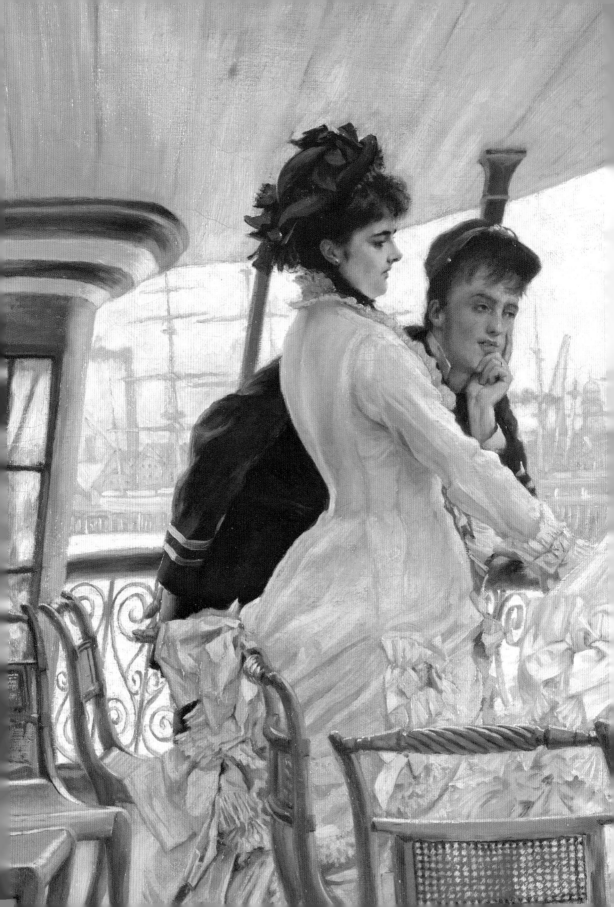

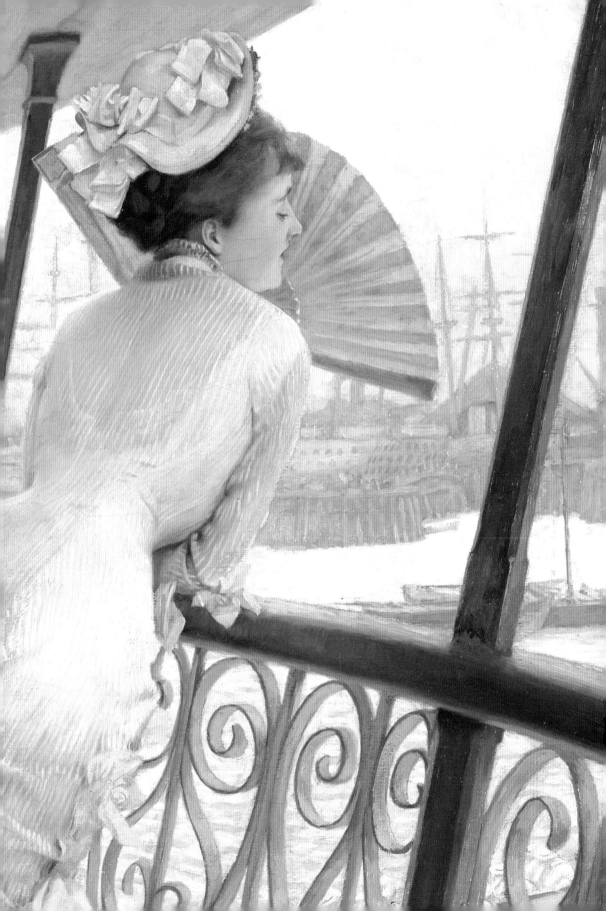

카페에서

Dans un café, 1880년

트렌디한 장소

이 작품이 피갈 광장에 있었던 카페 **누벨 아텐**의 인테리어를 연상시킨다는 이들도 있다. 1870년대부터 인상주의 **화가들**뿐만 아니라 **음악가들**(에릭 사티, 클로드 드뷔시, 모리스 라벨)과 **작가들**(폴 베를렌, 아르튀르 랭보)도 이곳을 찾았다.

카페 장면

1876	에드가 드가, 〈압생트〉
앙리 제르벡스, 〈파리 카페의 한 장면〉	**1877**
1893	앙리 드 툴루즈 로트레크, 〈카페의 부알로 씨〉
폴 세잔, 〈카드 게임하는 사람들〉	**1895**
1909	장 베로, 〈카페〉 혹은 〈압생트〉
에른스트 루트비히 키르히너, 〈가든 카페〉	**1914**
1939	에드워드 르 바, 〈카페 장면〉

파리, 한낮

귀스타브 카유보트(1848-94)는 도시 정체성의 일면을 이야기하는 도시인을 즐겨 그렸다. 이 작품은 카페에 있는 남성을 다룬다. 경이로운 고요함 속에 박제시킨 남성의 세계다.

파리의 카페를 생각하면 종업원들의 고성과 격렬한 토론, 잔 부딪치는 소리, 찻잔 소리, 웃음소리, 저열한 농담, 의자 다리가 땅에 끌리는 소리 등이 떠오른다. 그러나 카유보트의 작품에서 카페는 마치 시간이 멈춘 듯 고요하다. 무엇을 기다리고 있을까?

혹시 화폭을 가득 채운 그가 움직이길 기다리는 것일까? 그는 중심인물로 화면을 압도하고 있으며, 자신에게 익숙한 개방된 공간에서 눈에 띄기를 즐기는 사람으로 보이기 때문이다. 모자를 벗지 않았지만 금방 들어온 것 같지 않고, 손을 주머니에 넣고 서 있는데 약간 휘청이는 것 같다. 다소 헝클어진 옷매무새를 보면 이미 카페에서 즐거운 시간을 보낸 것 같다. 그의 뒤로 보이는 잔 받침 더미와 압생트 술병도 이를 입증한다. 그는 술 취한 사람 특유의 약간 공허한 시선이고 턱은 긴장했다. 몸을 세우고 있지만 테이블에 기대어 섰다. 알코올의 영향으로 몸이 비틀거리지만 아무도 그를 귀찮게 하지 않을 것이다. 그는 카페 반대편 테이블에 앉아 게임을 하는 두 사람을 바라보는 듯하다. 게임에 집중한 두 사람을 경멸 어린 눈빛으로 노려보고 있다. 자신은 카페에서 어정거리며 게임을 하는 부류는 아니라는 것이다.

카유보트는 인물 뒤 거울에 비친 카페 입구로 들어오는 햇빛에 힘을 줬다. 약간 애잔한 상황을 강조하는 듯하다. 마치 이 남자에게 카페를 나서 도시를 걸으며 코에 바람을 쐬고 햇빛도 쐬라고 초대하는 것 같다.

〈카페에서〉
귀스타브 카유보트, 1880,
캔버스에 유채, 155×114cm,
루앙 미술관

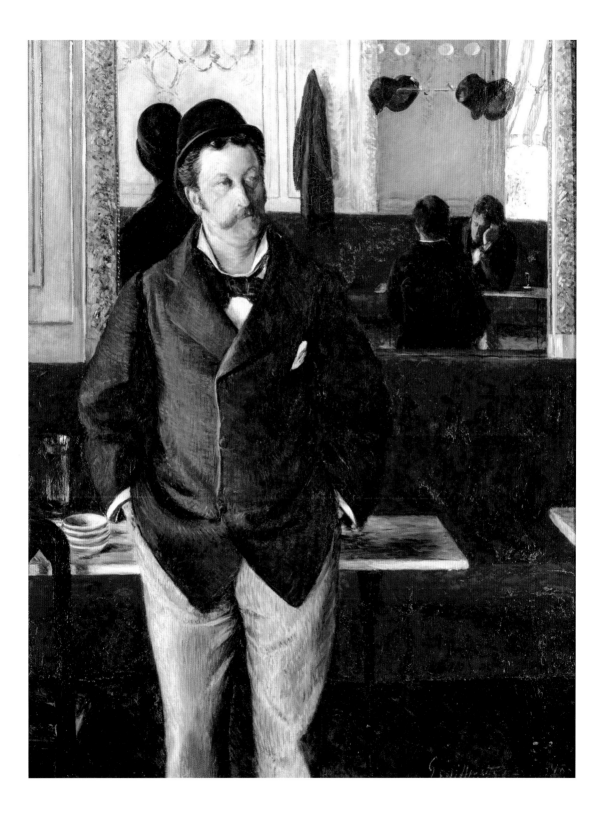

바느질하는 수잔

Suzanne cousant, 1880년

작은 손놀림

〈나체 습작 혹은 바느질하는 수잔〉
폴 고갱, 1880, 캔버스에 유채,
114.5×79.5cm, 코펜하겐,
글립토테케 미술관

화장기 없이

폴 고갱(1848-1903)**은 퐁타벤에 머물며 인상주의 화법에서 멀어지고 자신만의 양식을 재정립했지만, 인상주의 화파로 인도해줬던 피사로와 드가와의 친분을 감추지 않았다.**

1880년 고갱은 기존의 작품과 인상주의의 전통적 규율에서 동떨어지고 예상치 못한 그림을 그렸다. 그의 누드 습작은 귀스타브 쿠르베의 사실주의에 더 가깝다. 고갱이 늘 자신만의 기법을 개발하려는 마음을 품고 있었다는 점을 감안하면 이는 다분히 의도적인 것이다.

바느질감에 고개를 숙인 여인 습작은 일반적인 풍속화와 거리가 멀다. 바느질하는 여성을 다룬 그림은 많지만, 대부분 가정생활의 낭만적이고 부르주아적인 사고와 연관된다. 그렇지만 이 작품에서 고갱은 모델의 행동을 에로틱하게 다뤘다. 그녀는 흐트러진 이부자리에 나체로 걸터앉아 속옷임이 분명한 섬세한 옷에 집중하고 있다.

전경에 클로즈업된 그녀의 약간 육중하고 무기력한 알몸은 렘브란트를 차용한 음영을 더한 육감적인 선으로 그려져 우리를 그녀의 내밀한 시간으로 초대한다. 이 여성이 있는 곳이 자기 방이 아니라 벽에 고갱이 치는 만돌린이 걸려 있는 화실이라는 점에서도 에로티시즘은 유발된다. 고갱은 수잔이나 장식을 이상화하지 않았고, 현장을 포착한 듯이 날것으로 근원적인, 그래서 도발적인 장면을 담았다.

고갱은 현실적인 에로티시즘을 담은 자기 그림의 양가적인 측면을 재미있어했지만 그렇다고 그녀를 비웃는 태도를 보이지는 않았는데, 그에게는 화장기 없는 이 여성이 중요했기 때문이다. 조리 카를 위스망스는 1881년 인상주의 전시회에서 이 작품을 보고 수잔이 '우리 시대 여성'의 완벽한 구현임을 인정했다.

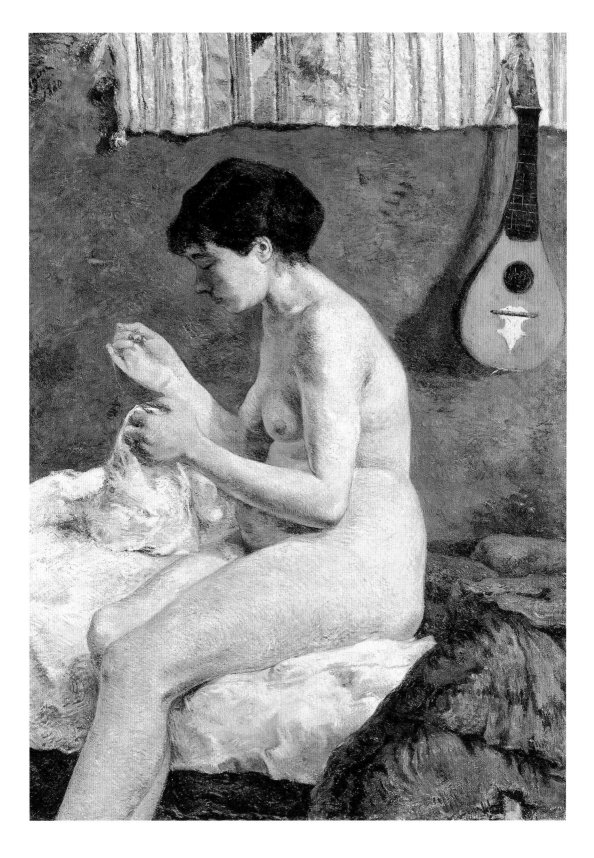

로슈포르의 탈출

L'Évasion de Rochefort, 1881년경

바다 위의 한 남자

파리코뮌 가담자 4,000명 이상이 누벨칼레도니섬으로 유배되었다. 그중에는 풍자신문 『라 랑테른*La Lanterne*』의 창립자 앙리 로슈포르도 있었다. 1873년 수감된 그는 6개월 후 감방 동료 5명과 함께 탈출했다.

로슈포르의 소설적인 해상 탈출기는 전 세계적인 반향을 일으켰고, 1880년 7월 파리코뮌 가담자들의 사면령이 통과되어 그는 파리로 귀환할 수 있었다. 마네는 이 극적인 사건을 화폭에 담기로 결심했다.

1881년 살롱전에 출품할 센세이셔널한 주제를 찾고 있던 마네가 작품 소재를 구한 셈이다. 정부정책에 반대하는 무모한 영웅 로슈포르는 그에게 이상적인 소재였다. 제리코가 〈메두사호의 뗏목*Radeau de la Méduse*〉으로 사람들의 기억에 깊은 인상으로 남은 역사적인 사건을 기념했던 것처럼 그도 적당한 때를 기다렸다.

그렇지만 제리코가 비극적인 사건의 공포를 세밀하게 묘사한 데 반해 마네는 불명확한 기법을 택해 여러 인물이 있음을 알아보는 정도로 그렸다. 저 멀리 어두운 선박을 향해 가는 나룻배는 화면 전체를 차지하는 바다에서 겨우 식별할 수 있는 정도다. 하지만 이 작품에는 불분명한 방식이 주효했는데, 녹색 반영이 비추고 햇빛이 은색으로 반짝이는 망망대해 한복판에 있는 빈약한 배로 이 탈출이 상징하는 고독과 위기를 강조했기 때문이다. 마치 화가가 서사보다 양식의 효과를 중요시하고, 예술을 위해 무용담을 망각한 듯 보인다. 이야기는 구실에 불과하고 바닷물이 탐구 주제가 되었다.

마네는 아무런 파토스도, 허영도 없이 그저 감동만이 있는 특유의 방식으로 역사화의 언어를 재정의했다.

다시 한번

이 작품의 두 번째 버전이 스위스 취리히 미술관에 소장되어 있다. 마네는 이 버전에서 좀 더 푸른 색조를 강조하고 클로즈업된 구도를 택했다. 그리고 뱃머리에 있는 인물을 더 쉽게 알아볼 수 있게 했다.

인기 없는 영웅

앙리 로슈포르는 저널리즘으로 경력을 시작했다. 자신이 창간한 『라 랑테른』에서 나폴레옹 3세 체제를 비난하고 비웃었다. 파리코뮌 중에는 지지와 비판의 이중적인 태도를 취했지만, 그렇다고 1873년 징역형을 피할 수 없었다. 그는 누벨칼레도니섬의 교도소에서 탈출에 성공한 유일한 죄수로 1880년 파리에 입성했다. 그는 극우파와 가깝게 지내고 드레퓌스 사건 당시 유대인 혐오를 거칠게 드러내서 이미 좋지 않은 평판을 더 퇴색시켰다.

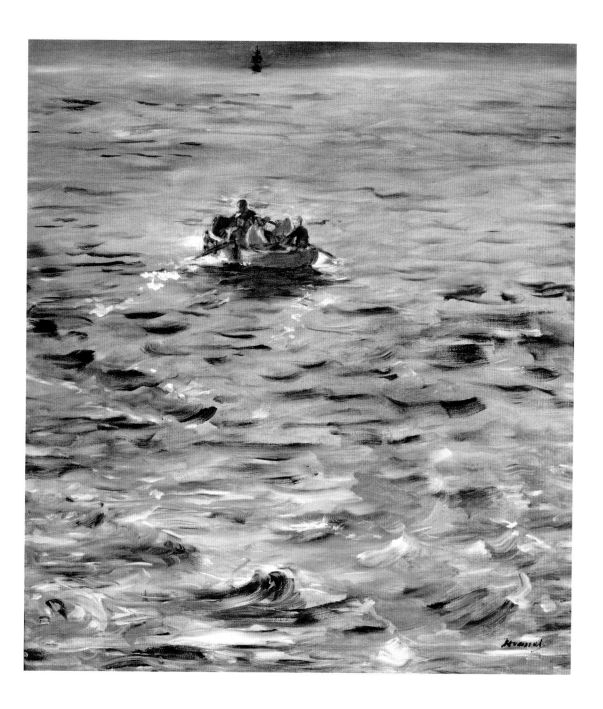

〈로슈포르의 탈출〉
에두아르 마네, c.1881,
캔버스에 유채, 80×73cm, 파리,
오르세 미술관

불로뉴 숲의 경마장

Les Courses au bois de Boulogne, 1881년

끼리끼리

주세페 데 니티스(1846-84)는 종종 사교계의 모습을 전해주는 전달자로 여겨진다. 그를 질책해야 할까? 그는 1867년 파리에 정착한 이후로 가장 품격 있는 계층과 교류하며 지냈기 때문에 자신이 잘 아는 세계를 묘사했을 뿐이다.

사교계의 교류 장소 중에 불로뉴 숲의 경마장이 있다. 이 작품에서 보여주는 모습은 승부욕에 불타는 기수나 당당한 말이 아니다. 주세페 데 니티스는 경마 관람객들, 그중에서도 특히 여성들에 관심이 있었다. 여성 관람객들은 마치 극장에 갈 때처럼 경마를 관람하는 동시에 자신을 뽐내려고 경마장에 왔기 때문이다.

화가는 세폭화를 제작했다. 경마가 진행되는 하루의 다양한 순간을 포착한 서로 다른 세 장면을 담아낸 것이다. 이 작품은 그중 가운데 그림이다. 사람들은 난로를 둘러싸고 모여서 이야기를 나누며 아마도 최근 스캔들을 공유하고 있을 테고, 의연한 푸들도 한 자리 차지하고 불을 쬐는 중이다.

데 니티스는 파스텔을 능숙하게 다루며 확대된 것처럼 보이는 유려한 선을 그렸다. 하지만 그는 동시대 사람들의 태도를 재빠르게 스케치하고 고급스러운 의복을 칭찬하는 현실적 감각도 잊지 않았다. 그가 선택한 색채도 서사에 일조하는데, 어두운 농담과 밤색 색조로 가을 분위기를 자아냈다.

데 니티스는 아무 근심 없고 외모에만 신경 쓰는 파리 사회를 그렸다. 물론 19세기 사회적 불평등과는 거리가 먼 세상으로 특권층만의 현실임은 분명하다.

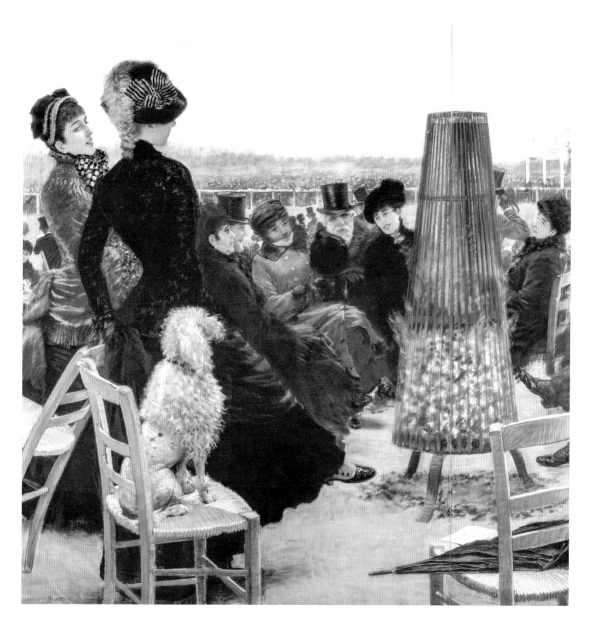

〈불로뉴 숲의 경마장〉
주세페 데 니티스, 1881, 파스텔,
196×191cm, 로마, 국립 현대 미술관

낚시꾼

Le Pêcheur, 1884년

노인과 개

장루이 포랭(1852-1931)**은 친구 베를렌과 랭보가 『레미제라블』의 등장인물인 '가브로슈'라고 부를 정도로 냉소를 즐기고 풍자와 캐리커처를 추구하는 화가지만 인상주의가 빛을 다루는 방법에 매료되었다. 그는 자신만의 방식으로 이 방법을 재해석했다.**

포랭에게 예술은 근대적 삶과 사회의 폐해를 이야기하는 수단이었다. 그는 자신이 창간한 주간지 『피리 부는 소년 Le Fifre』을 통해 '일상의 삶을 이야기하고, 어떤 고통 이면의 우스꽝스러운 모습이나 기쁨에 가려진 슬픔을 드러내고, 우리 내면에 감춰진 사악함이 때로는 어떤 위선적인 방식으로 거칠게 표출되는지 확인'하고 싶다고 했다. 그런 점에서 그는 호사스럽고 과하면서 결점도 품고 있는 파리의 근대적인 밤 문화를 좋아했다.

일본의 단색화와 드가의 신랄한 표현 방식에서 영감을 받은 포랭은 이 작품에서 낚시하는 모습을 지극히 개인적인 관점으로 그려낸다. 사실 장엄하고 서정적이거나 고요하게 묘사된 해병대는 물론이고 바지유의 육감적인 어부(60쪽)와 한참 더 거리가 멀다. 포랭은 온화하게 아이러니를 표현했다.

포랭은 소박한 낚시 장비를 갖추고 다소 나른한 모습으로 겉옷은 옆에 벗어둔 남성을 묘사했다. 무엇보다 주인 옆에 있는 충성스러운 개가 눈에 띈다. 그림 속 인물을 보면 서민층 남성이라 짐작할 수 있지만, 포랭은 늘 보여주는 유머에도 불구하고 이 하층계급의 인물을 비웃지 않는다. 다소 환영같은 분위기의 회색 명암을 넣은 단색 배경 속에 고립된 이 인물에게 일종의 장엄함을 부여한다. 그는 바로 이 지점, 우리의 마음을 움직이는 구체적인 고독을 건드렸다. 화가의 유머러스함 뒤에는 인류애가 있다.

"이 젊은이는 선배들이 만든 날개로 날고 있다."

에드가 드가

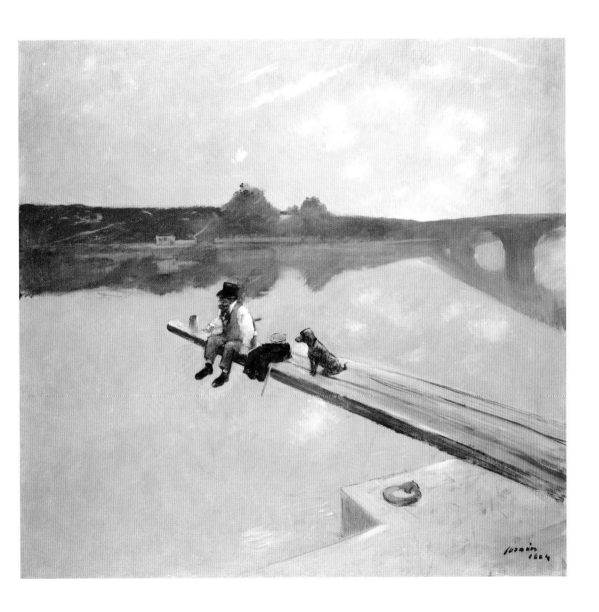

〈낚시꾼〉
장루이 포랭, 1884, 캔버스에 유채,
94.7×100.1cm,
사우샘프턴 시립 미술관

포트와인 한 잔

Le Verre de porto, 1884년

초상화가

부모님이 부유한 **미국인**인 존 싱어 사전트는 **피렌체**에서 태어나 **파리**에서 미술을 공부했다. 1870년대 말부터 그의 초상화를 발견할 수 있다. 1886년에는 **런던**에 자리 잡고 고객을 확보하면서도 모네 곁에서 인상주의 기법 탐구를 포기하지 않았다. 사교계 생활에 싫증이 난 그는 20세기로의 전환점에 더 이상 초상화는 그리고 싶지 않다고 선언하고 수채화에 집중했다.

한잔하면서

식사를 마치고

존 싱어 사전트(1856-1925)는 상류사회의 초상화를 전문적으로 그렸다. 인상주의는 단순히 화사한 풍경이나 중산층의 즐거운 모임만을 주제로 삼지 않았다. 인상주의가 발달한 시기는 산업혁명을 계기로 사회가 크게 변화하고 부자가 된 사람들이 늘어나는 시대였다.

미국인 예술가 사전트는 자신의 든든한 후원자인 앨버트 비커스와 이디스 비커스 부부를 만나러 그들의 서식스 별장을 자주 방문했다. 그곳에서 세련된 삶을 사는 가족의 관찰자로서 사적인 풍경을 그렸다.

화가는 식사 끝 무렵의 모습을 부드러운 조명 아래 내밀한 순간으로 표현해 그림으로 남겼다. 저녁 식사가 끝난 뒤 해가 지고 밤의 침묵이 찾아오기 전 짧은 순간, 쉽게 털어놓지 않던 속내를 털어놓는 시간임을 관객들은 짐작할 수 있다.

자유로운 붓 터치에서 인상주의적인 느낌이 나는데, 이는 사적인 시간을 묘사하려는 굳은 의지의 표현이다. 손님 중 누군가가 아름다운 식사 장면을 포착하기보다는 추억을 남기고 시간의 흔적을 간직하려고 재빠르게 사진을 찍은 것처럼 보이는 이런 장면은 요즘에도 충분히 상상할 수 있다. 물론 거장으로서 사전트의 재능은 이 추억을 우아하게 각인한다. 은식기 위로 비치는 빛은 떨리고 전등갓과 테이블 중앙을 장식한 꽃의 붉은색은 찬란하며 구도는 중심에서 벗어났다.

그러나 이디스 비커스는 우리를 사로잡는다. 피곤함 때문인지 취기 때문인지 그녀는 나른한 시선으로 우리를 바라본다. 그녀는 화폭을 압도하면서도 점령하지 않는다. 그녀의 왼쪽, 캔버스의 가장자리에 가까스로 모습을 드러낸 남편은 그림을 그리는 등 자잘한 일상에는 끼고 싶지 않은 이의 거만함과 뜨뜻미지근한 태도로 가정 내의 권위를 드러내는 것 같다. 19세기 사회라는 시대적 한계로 인해 고귀한 신분임에도 불구하고 부차적인 역할로 밀려난 아내에게 그는 사사로운 일상을 맡겼다.

"사전트는 모두를 매력적으로 그렸다.
더 크고, 더 날씬하게.
하지만 이 모두에게는 독자적인 성격이 있다."

앤디 워홀

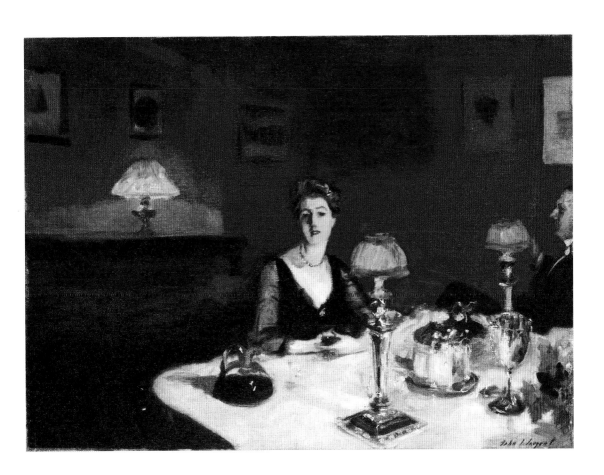

〈포트와인 한 잔(한밤의 저녁 식사)〉
존 싱어 사전트, 1884, 캔버스에 유채,
51.4×68.6cm, 뉴욕,
메트로폴리탄 미술관

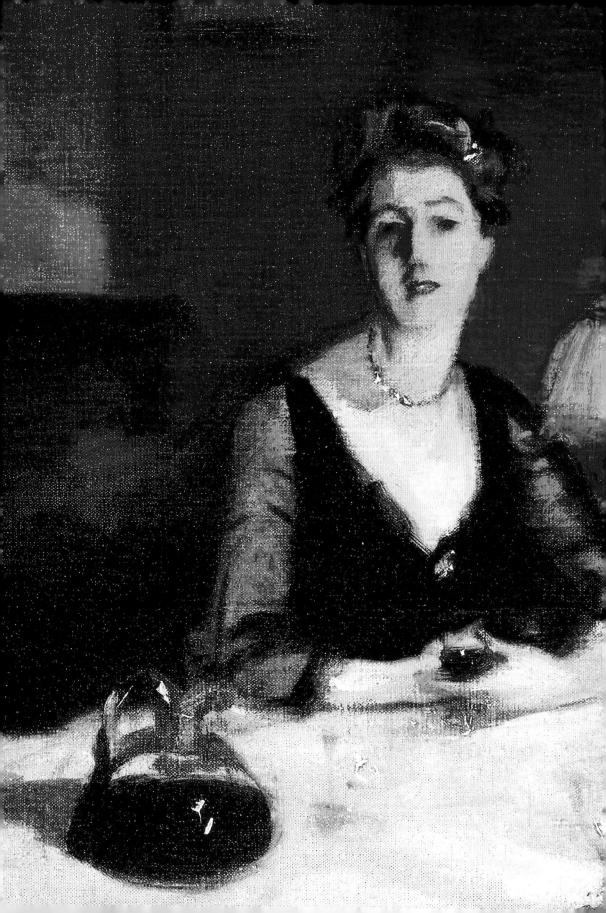

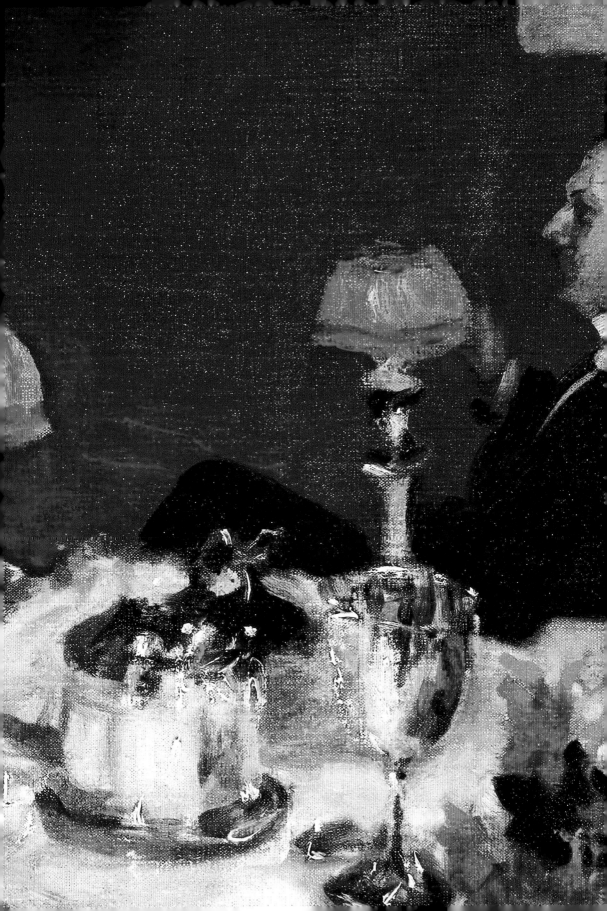

나무와 수풀

Arbres et sous-bois, 1887년

숲으로 산책을 떠납시다

1886년 파리에 정착한 빈센트 반 고흐(1853-90)는 최신 회화의 혁신적 경향을 접했다. 그는 점묘법에 관심을 갖고 시냐크, 피사로와 함께 이 기법을 실험했다. 그러면서 자신의 풍경화 양식을 새롭게 했다.

새로운 기법이 반 고흐에게 미친 영향은 바르비종 화파에 속하는 화가들이 즐겨 선택한 수풀 소재를 묘사한 이 작품에서 발견할 수 있다. 이들 화가는 풍경뿐만 아니라 풍경이 야기하는 감정을 포착하려고 최대한 가까운 곳에서 자연을 관조하고 자연과 하나가 되려고 했다.

반 고흐는 선배 화가들의 유산을 부정하지 않았다. 그 또한 푸른 수풀에 몰두했다. 점묘법은 완벽한 수단이었는데, 이 기법을 통해 나뭇가지 사이와 땅 위로 비치는 미미한 햇빛을 인도하는 흰색 붓 터치, 그리고 살아 숨 쉬는 듯한 작은 점으로 전체 구도를 채울 수 있었기 때문이다. 음영은 깊이감을 형성하여 무성한 풀숲의 입체감 아래로 땅의 굴곡진 모습을 짐작해보게 한다.

초록에 잠식된 작품의 밋밋함을 걱정할 수 있지만, 반 고흐는 햇빛이 드는 틈새를 노란 빛의 공간으로 나타내 이 걱정을 불식시킨다. 자기만의 방식으로 가늘고 구불구불한 선을 사용해 나무를 묘사했지만, 전혀 불안감을 조장하지 않는다. 빛의 유희와 활기찬 녹색은 우리를 평정과 명상으로 이끈다.

그의 모든 작품에서 악화하는 망상의 흔적을 찾으며 반 고흐를 정신질환과 자살이라는 프리즘을 통해서만 바라보기는 무척 쉽다. 그렇지만 그는 종종 갖가지 형태로 나타나는 인생의 순수한 아름다움을 희망하게 한다.

독자적으로

반 고흐는 인상주의 화가들과 돈독했지만 인상주의자로는 거의 분류되지 않는다. 그의 예술 세계는 **전위예술가들**과 자신의 감정 덕분에 무르익었다. 그는 **후기 인상주의 화가**에 가깝다. 또한 **야수파**와 **독일 인상주의**의 서막을 알렸다.

풍경화파

사실주의 화가들은 영국 화가들을 좇아 현장에서 풍경을 그리기 시작했다. **퐁텐블로** 숲 변두리의 **바르비종** 마을은 자연을 보고 그리는 화가들에게 예술적 중심지가 되었다. 조직적으로 뚜렷한 화파를 이루지는 않지만 이런 미감을 추종한 이들로 **밀레, 코로, 테오도르 루소** 등이 있다.

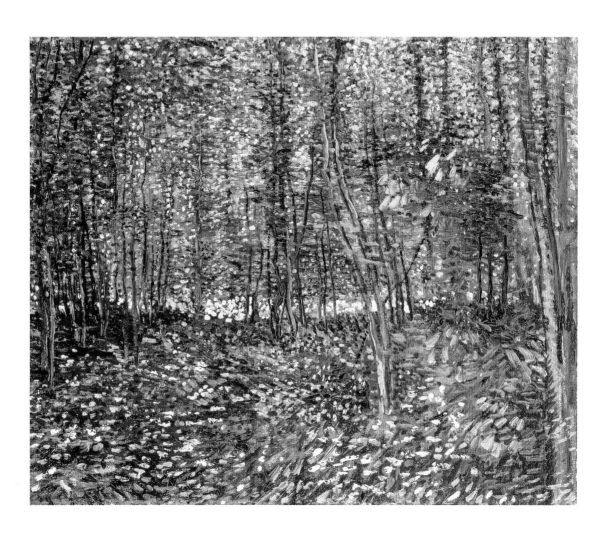

〈나무와 수풀〉
빈센트 반 고흐, 1887, 캔버스에 유채,
46.2×55.2cm, 암스테르담,
반 고흐 미술관

현대판 막달레나

A Modern Magdalen, 1888년

여성의 비밀

윌리엄 메릿 체이스(1849-1916)는 뉴욕과 세인트루이스에서 미술을 공부하던 1872년에 후원자로부터 유럽에서 공부를 하도록 지원해주겠다는 제안을 받는다. 그는 "맙소사, 천국에 가느니 유럽으로 가겠습니다"라고 단언하며 그 제안을 수락했고, 결국 화가가 되었다.

놀라운 점은 체이스가 파리 대신 뮌헨행을 선택한 것인데, 그는 그곳에서 주의를 빼앗길 일이 적다고 생각했고 무엇보다 루벤스와 프란스 할스의 작품을 가까이에서 보고 싶어 했다. 초기에는 플랑드르 화가들 및 쿠르베와 벨라스케스의 사실주의에 영감을 받아 어두운 기법을 선호했다. 인상주의 양식을 발견한 후에는 좀 더 밝은 색감으로 전환했고 더불어 붓질도 가벼워졌다.

그는 미국으로 되돌아와 10여 년이 흐른 후에 〈현대판 막달레나〉를 제작했다. 이 작품에는 명예교수라 더욱 열정적인 눈으로 관찰한 전위적인 기법이 종합적으로 반영되었다.

등을 돌리고 앉아 있는 젊은 여성의 신체가 발하는 찬연하면서도 부드러운 광채에 어떻게 매혹되지 않을 수 있을까? 그녀 몸의 형태와 자세가 빚어내는 곡선은 그녀가 자리 잡은 가구의 경직성과 대비된다. 이 경직성은 우아한 실크천으로 누그러지는데, 벽에 걸려 드리워진 섬세한 꽃 그림의 연보라색 천은 다른 천과 함께 일본식 미감을 연상시킨다. 다른 인상주의 화가들과 마찬가지로 체이스는 일본화에 매료되었다.

작품 제목에서 드러나듯 화가는 마리아 막달레나를 참조 대상으로 삼았다. 사실상 어디에서 그 점을 유추할지는 모르겠다. 수치심 때문에 등을 돌려 앉을 것인가? 아니면 성녀가 예수를 위해 울었듯 깨진 사랑 때문에 울고 있는 것일까? 육감적이면서도 신비로운 양면적 분위기가 느껴지는, 지극히 인간적인 여성의 모습이다.

〈현대판 막달레나〉
윌리엄 메릿 체이스, 1888, 캔버스에 유채,
48.3×39.4cm, 보스턴 미술관

편지

The Letter, 1890-1891년

여성의 삶 24시간

부르주아 계층 출신의 미국인 여성 메리 커샛(1845-1926)은 파리 예술계에서 주목을 끄는 데 어려움을 겪었다. 그렇지만 드가는 그녀의 재능을 알아보고 인상주의 화파로 맞아주었다.

메리 커샛은 미국과 파리에서 배운 고전 양식 대신 인상주의의 현대성과 자유로운 붓 터치, 흐릿한 색감을 받아들였다. 그러나 무엇보다 그녀는 어린 소녀부터 엄마까지 여성의 삶의 모든 면모에 관심을 두고, 그 모습을 이상화하지 않고 관찰한 바를 그렸다.

커샛은 1880년대부터 판화로 두각을 나타냈다. 섬세함과 채색이 특징인 일본 목판화 우키요에를 접하고는 일본식 데생의 세밀함과 툴루즈 로트레크의 힘찬 선을 조화시킨 자신만의 고유한 화풍을 세우려고 노력했다.

이 작품에서도 일본화의 영향을 볼 수 있다. 인물의 표정과 꽃무늬가 있는 단색의 풍성한 옷을 돋보이게 하는 뛰어난 검은 선은 커샛의 작품에서 드물게 등장하는데 여기서는 여성의 얼굴선까지도 이어진다.

다소 불명확하게 그린 여성의 치마까지 펼쳐지는 파란색은 대담하고 자유롭게 터치로 화면 전체를 지배한다. 파란색은 다시 작은 책상을 덮은 천으로까지 번지는데, 이런 점은 추상화에 가까운 표현 기법이다.

일본 회화와 마찬가지로 메리 커샛은 과장이나 감상주의, 불확실성을 그리지 않았다. 여성이 매일 해야 하는 여러 일 중 차곡차곡 해낸 집안일처럼 평범한 일상을 담았다. 19세기 여성의 삶은 가사에 국한되어 있었다.

〈편지〉
메리 커샛, 1890-1891,
애쿼틴트, 34.5×21.1cm,
시카고 미술관

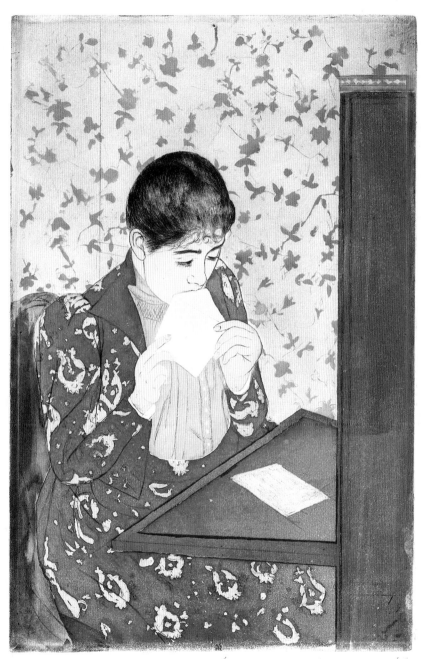

블랙과 골드의 배열

Arrangement noir et or, 1891-1892년

검은색 정장을 입은 남성

파리에 회화 공부를 하러 온 제임스 애벗 맥닐 휘슬러(1834-1904)는 앙리 판탱라투르와 친하게 지냈지만, 파리 화단에서 주목받는 데 어려움을 겪었다. 그는 1859년 런던에 정착해 수수께끼 같은 풍경화와 더불어 사교계의 초상화를 그렸다.

미국 출신의 휘슬러는 초상화에서 구도 전체를 차지하는 길쭉하고 단정하며 우아한 윤곽선을 즐겨 사용했다. 간결한 양식을 추구했으며 여러 색감으로 흩어지는 기법을 좋아하지 않았고, 단출한 배경과 인물을 잇는 단순한 농담의 조합에 집중하는 편을 선호했다.

파리 상류사회의 상징적인 인물인 로베르 드 몽테스키외 백작의 초상도 화가의 이런 원칙에서 벗어나지 않았다. 1891년 백작은 처음 모델을 섰다. 17세기 스페인 미술, 특히 벨라스케스에게 영감을 받은 휘슬러는 검은 색조로 모델을 감싸 백작의 얼굴과 셔츠, 장갑만을 두드러지게 표현했다. 암흑 속에서도 백작이 무심하게 들고 있는 친칠라 망토가 눈에 띄는데, 이는 우연이 아니다. 그의 사촌이자 뮤즈로서 세기말의 손꼽히는 패션 아이콘인 그레퓔 백작 부인의 망토이기 때문이다.

휘슬러는 백작의 얼굴선을 단순한 붓칠로만 표현했는데, 백작의 자세와 태도가 그를 표현해내는 데 큰 역할을 하리라 예상했기 때문이다. 비평가들은 환영 같은 모습이라고 평가하기도 했다. 화가는 몽테스키외 백작의 내면을 강조하고 싶었다고 봐야 한다. 백작이 마지막으로 모델을 서던 날, 화가는 그에게 힘을 내라면서 "저를 조금만 더 보시지요, 그러면 영원히 살아 있는 눈으로 만들어 드리겠습니다"라고 했다.

그런데 왜 제목을 '블랙과 골드의 배열'이라고 지었을까? 그림을 그리기 시작할 때부터 캔버스를 장식하던 금색 액자 때문으로 보인다.

통하는 점

화가와 백작은 헨리 제임스의 소개로 런던에서 만났다. 그 둘은 날짐승을 문장과 서명으로 삼고 있었는데, 백작은 박쥐, 화가는 나비였다.

세련되고 신사적인

이 작품의 모델인 로베르 드 몽테스키외는 시인이자 비평가, 예술품 수집가이자 후원가였다. 그는 마르셀 프루스트를 상류사회에 소개했고, 소설 『잃어버린 시간을 찾아서À la recherche du temps perdu』에서 샤를뤼 남작의 모델이 되었다. 1897년 자선 바자회에서 화재가 발생했을 당시 여성들과 아이들을 밀어내고 도망쳤다는 비난을 받았다. 그렇지만 그는 그 현장에 없었고, 이런 비난을 한 사람에게 결투를 신청했다.

〈블랙과 골드의 배열:
로베르 드 몽테스키외-페장삭 백작〉
제임스 애벗 맥닐 휘슬러, 1891-1892,
캔버스에 유채, 208.6×91.8cm,
뉴욕, 프릭 컬렉션

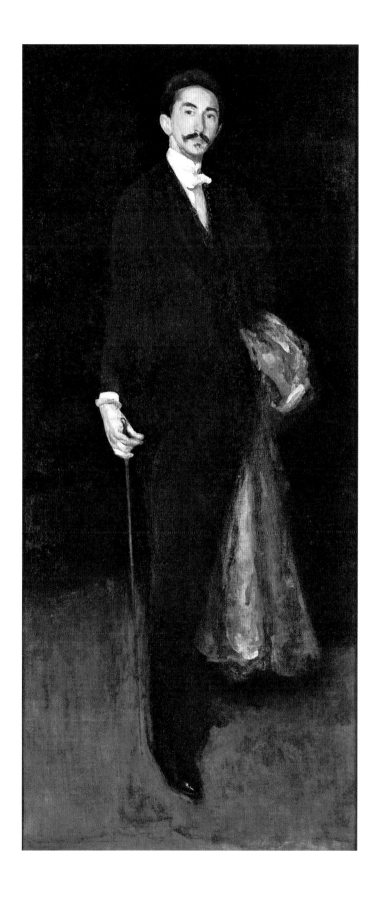

노르웨이의 콜사스산

Le Mont Kolsaas en Norvège, 1895년

영화 같은

모네의 하늘은 화가들과 역사학자들은 물론 **영화계** 사람들의 마음을 사로잡았다. 2001년 개봉 **영화** 〈바닐라 스카이 Vanilla Sky〉는 모네의 1873년 〈아르장퇴유의 센강La Seine à Argenteuil〉 속 바닐라 색상 하늘을 빗대어 제목을 붙였다.

태평양 건너 미국에서

1950년대 미국 추상표현주의 화가 **잭슨 폴록**부터 **바넷 뉴먼**과 **조안 미첼**을 거쳐 **마크 로스코**까지, 잊을 만하면 모네의 회화가 자신들에게 미친 영향을 드러냈다.

눈 덮인 산봉우리

1895년 모네는 사위와 함께 노르웨이에 가서 새로운 풍경을 발견했다. 이때 노르망디 지방에 흩뿌린 눈송이보다 한층 장엄한 모습의 눈 덮인 풍경화 15점 이상을 그렸다.

새로운 풍경을 발견하고 싶었던 모네는 사위와 함께 피오르식 해안을 따라 눈길을 헤쳐 나갔다. 모네는 그곳에서 자기가 찾던 모습, 장엄하고 평화로운 소재를 발견해 여행 내내 화폭에 담았다. 콜사스산은 그에게 영감을 주었고, 그는 "후지산을 생각나게 한다"라고 했다.

그렇지만 모네에게 설경을 그리는 일은 간단하지 않았다. 그는 눈송이 하나하나를 표현하는 데 어려움을 겪었다. 눈이 녹아내리기 전에 작업을 서둘러야 했을 뿐만 아니라 눈에 반사되는 아찔한 햇빛을 표현해야 했다.

이런 어려움에도 불구하고 그는 콜사스산의 전경 네 점을 그렸다. 이 작품은 그의 회화적 탐구, 즉 빛의 유희와 소재에서 보이지 않는 정수를 탐색한다는 화두를 종합적으로 담고 있다. 가볍게 날아갈 듯 그려진 산은 거의 비슷한 색감의 파란색과 녹색으로 하늘을 향해 솟아 있다. 이 산은 명확한 윤곽도 없고 세부 지형도 없어서 마치 떠 있는 것 같다.

그렇지만 이런 형태의 부재는 눈의 명암을 표현하고 티 없이 하얀색으로만 그리는 상투성에서 벗어나려는 모네의 의지가 오롯이 반영된 것이다. 빛을 받은 눈이 자연 요소와 섞이고, 안온한 추억과 어린아이와 같은 놀라움에 사로잡힌 관찰자의 눈앞에서 녹는 모습을 보여준다. 화가는 이렇게 말하지 않았을까. "내가 그린 그림이 썩 싫진 않군…."

〈노르웨이의 콜사스산〉
클로드 모네, 1895, 캔버스에 유채,
65.5×100.5cm, 파리, 오르세 미술관

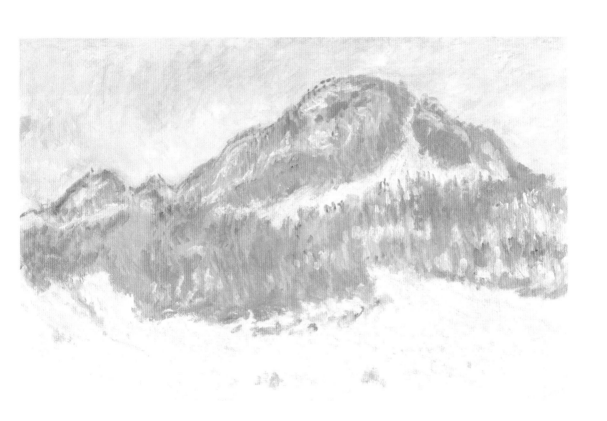

"모네는 단지 바라볼 뿐이다.
하지만 얼마나 놀라운 눈인가!"

폴 세잔

돛 바느질

Cousant la voile, 1896년

손바닥 뒤집듯이

도발적인 소로야는 인상주의를 '일시적 유행'이자 '게으름뱅이들의 침공'이라고 맹비난하며 벨라스케스가 인상주의 화가 중 으뜸이라고 즐겨 말했다. 1900년 파리 만국 박람회에서 그랑프리와 영예의 메달을 받고 1906년 파리에서 인상주의 사조의 갤러리로 알려진 조르주 프티 갤러리에서 작품을 전시했다. 이 전시는 큰 성공을 거두었고 소로야는 인상주의가 그에게 어느 정도 도움이 되었음을 부인할 수 없게 됐다.

작업반

스페인 발렌시아 출신의 호아킨 소로야(1863-1923)의 작품을 보면서 우리는 순식간에 해가 비치는 오후의 한복판으로 이동한다. 화사한 햇빛이 모든 것을 비추고 돛 사이로 산들바람이 불어와 저 너머 친근한 추억이 있는 곳으로 실어간다.

공식적으로는 인상주의 화파에 속하지 않았고 심지어 인상주의를 비난했지만, 소로야는 인상주의자들이 애호한 소재를 그린 회화와 야외 작업, 빛의 유희, 자연주의와 유사한 미감을 발전시켰다. 그를 인상주의 화가 혹은 '루미니즘 화가'*라고 분류하는데, 그의 작품이 비할 데 없는 찬란함을 발하는 점은 사실이다.

　모네가 '빛의 장인'이라는 별명을 붙인 소로야는 빛을 온전히 받고 있는 인물들을 화폭에 담았다. 빛은 온화하고 고요하면서도 언제나 발랄한 화면을 만들었다. 이 작품에서 빛은 배의 돛 주위에 몰려 있는 작업반에 동참한다. 두껍고 주름에 부피감이 있어서 맛깔나는 디저트를 연상시키는 돛이 화면을 가로지른다. 티 없이 하얗고 흐르는 듯한 천은 우리의 시선을 뒤쪽, 해변으로 열린 문으로 이끈다. 마치 수선이 끝나면 이 돛이 저 망망대해로 떠나가리라는 점을 보여주는 듯하다. 그때까지 화초들로 둘러싸인 정자의 그늘에 놓인 이 돛은 은혜로운 빛의 손길을 받으며 꼼꼼한 일꾼들의 손에 제 몸을 맡기고 있다.

　경쾌한 분위기의 풍경에 넘어가면 안 된다. 소로야는 노동하는 장면을 보여주려고 했다. 하지만 다행히 가장 손이 많이 가는 일을 하는 상황에서도 언제나 우리를 위로하는 햇빛이 있다.

〈돛 바느질〉
호아킨 소로야, 1896, 캔버스에 유채,
220×302cm, 마드리드,
소로야 박물관

* luministe. 빛의 효과를 살리는 데 중점을 둔 화가를 일컫는 말

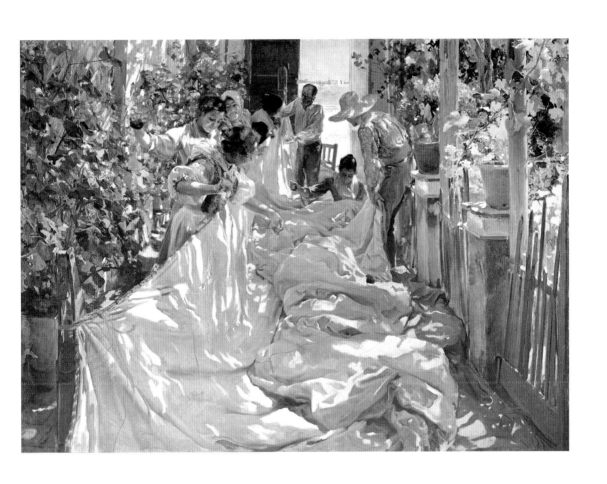

" 내 풍경은 발렌시아의 해변이다."

호아킨 소로야

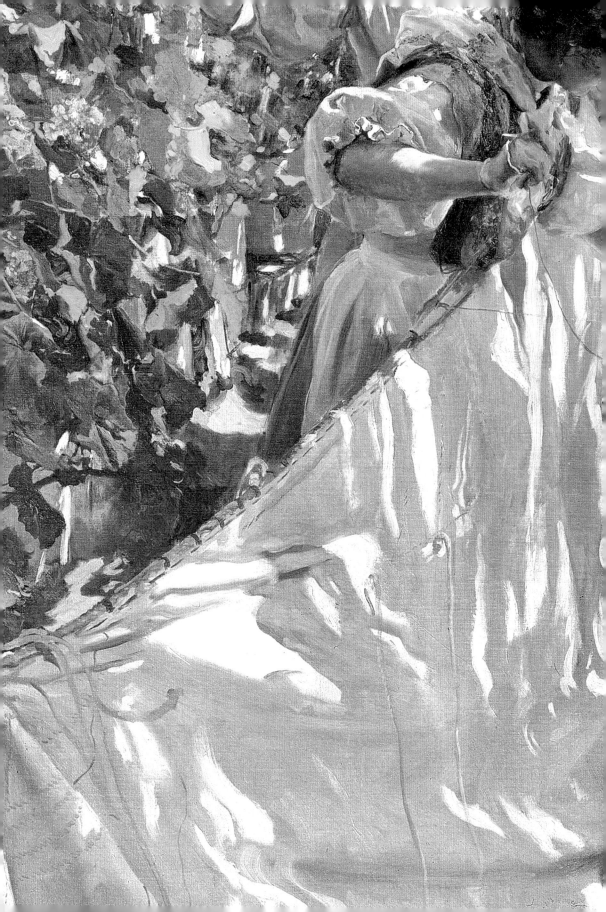

스토르 바위

Le Rocher de Storr, 1897년

운명적 시련

시슬레의 청년기 작품에 대해서는 알려진 바가 거의 없다. 이 점에는 1870년 보불전쟁도 한몫했는데, 프로이센군이 그의 부지발 **작업실**을 **망가뜨리면서** 수많은 작품이 **사라졌기** 때문이다. 영국 시민이었던 그를 적대시할 이유가 전혀 없었는데 말이다.

인상주의의 구현

알프레드 시슬레(1839-99)는 프랑스로 이민한 영국인 사업가 집안에서 태어났으나 가족이 원하는 사업에 종사하지 않고 르누아르, 모네, 바지유 등의 친구들과 교류하며 꾸준히 그림을 그렸다. 파리에서 태어나 생의 대부분을 프랑스에서 살았지만 프랑스 국적을 얻지 못했다. 그는 생전에 성공을 거두지 못했고 인상주의에서 잊혔지만, 이 사조가 구축되는 데 기여한 것은 분명하다.

1860년대 시슬레는 친구들을 퐁텐블로 숲으로 데리고 갔다. 그는 그가 존경하는 화가인 코로와 쿠르베, 밀레, 루소의 흔적을 따라 걸으려고 했다. 그렇지만 자기 주위의 전원 풍경을 관찰해 소박하게 담으며 가장 풍경화다운 그림을 남긴 건 그였다. 그는 일상과 평범한 센강변의 모습, 그늘진 오솔길, 눈 내린 새벽, 햇빛이 비치는 밭 등을 그리려고 했다. 현대화하는 도시의 장면에는 거의 관심이 없었다. 모네를 찾아가 함께 그림을 그리기도 했는데 두 사람의 비슷한 화풍 때문에 모네의 그림자에 가려 제대로 된 평가를 받지 못했다.

1897년 그는 웨일스의 카디프 근교로 여행을 떠나 그곳에서 자연의 소재를 완벽하게 표현했다. 찾아갈 때마다 변하는 해변의 풍경을 담으면서 시슬레는 우리를 풍경 가까이 데려간다. 모네와 마찬가지로 그는 빛이 자연 요소, 즉 바위, 모래, 바다에 비친 다양한 효과를 연구했다. 이 작품에서 그는 떠오르는 아침 해를 듬뿍 받은 바위에 시선을 집중한다. 시슬레는 빠른 붓질로 거대한 자갈 더미를 부드럽게 표현해냈다. 또 색조가 다른 푸른색을 사용한 하늘과 파도 거품으로 구도를 채웠다.

화가는 보는 사람의 무장을 해제하는 순수함으로 자연을 그렸다. 반짝이는 적막으로 이 작품은 시간을 초월한다. 시슬레는 구체적인 풍경을 그렸지만, 그보다 그림을 그리는 행복을 담았다는 점에서 더 특별하다.

"나는 언제나 하늘을 제일 먼저 그린다."

알프레드 시슬레

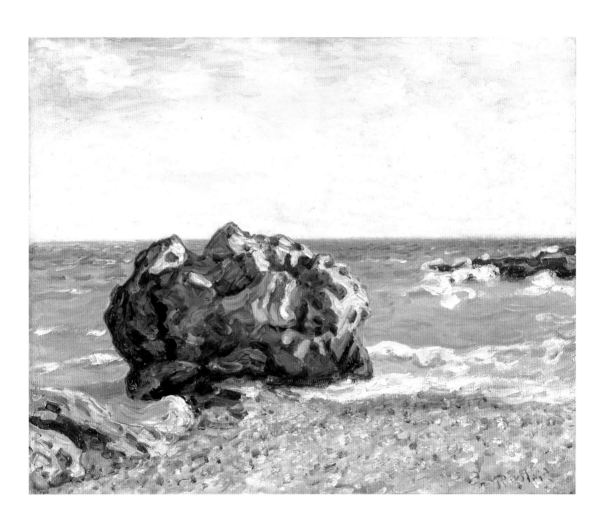

〈랭글런드만의 스토르 바위, 아침〉
알프레드 시슬레, 1897, 캔버스에 유채,
65.5×81.5cm, 베른 미술관

퐁 데 자르와 프랑스 학사원

Le Pont des Arts et l'Institut de France, 1900년경

세상의 모든 아침

센강은 알베르 르부르(1849-1928)가 좋아하는 소재였다. 파리부터 노르망디까지 여러 곳에서 시간대와 계절에 따라 변화하는 빛을 받는 센강을 주제로 작품 수백여 점을 남겼다.

루앙 출신인 알베르 르부르는 1872-1877년에 알제리를 방문했다. 그곳에서 아프리카 태양의 눈부신 볕에 영감을 받아 빛을 다루는 방법을 숙달하면서 고유의 기법에 도달했다. 르부르는 프랑스로 돌아와서도 인상주의 화가들과 친하게 지내며 기술과 양식을 익혔다. 그는 야외에서 그리는 그림에 집중하며 바르비종 화파 화가들의 유산에 현대 양식을 결합했다.

르부르는 아침 장면을 담으려고 파리의 한 다리에 이젤을 세우고 멀리서 퐁 데 자르와 프랑스 학사원을 관찰했으며, 떨림이 깃든 붓 터치로 맑은 색감의 색채를 살아 숨 쉬듯 표현했다. 그는 아침 빛의 광채와 해가 비치면서 서서히 깨어나는 도시의 안개를 섞었다. 영원히 기억하고 싶은 쾌청한 아침의 어슴푸레한 추억, 덧없는 인상을 남기고 싶은 것처럼 모든 화면은 어렴풋이 스케치되고 다소 흐릿하게 표현되었다.

알베르 르부르는 파리의 모습을 그대로 재현한다거나 자기 그림을 다큐멘터리 삽화로 만들고 싶지 않았다. 화가는 감동적인 풍경 앞에 섰을 때 드는 감정을 공유하길 바랐다. 캔버스에서 하늘과 강물은 섞여 하나가 되고, 핵심 주제는 언제나, 그리고 여전히 빛이다.

위대한 학자

프랑스 제1공화국이 1793년 왕립학술원을 폐지하자 1795년 지식의 수호자로서 과학과 문학, 정치, 순수예술을 포괄하는 **프랑스 학사원**이 설립되었다. **루브르** 박물관에 설치되었던 학사원은 1805년에 지금의 건물로 이전했는데, 이 고전 양식의 건물은 17세기 건축가 루이 르 보가 성직자 모임과 성당을 수용하기 위해 지었다.

문화 접근성

퐁 데 자르(인도교)는 1804년 파리에 건설된 첫 번째 금속제 교량이다. 루브르와 센강 왼쪽 강변을 연결하는 이 다리는 루브르에 있는 예술의 전당을 빗대 '**예술의 다리**'라는 이름이 붙었다. 양차 세계대전 당시 폭격의 후유증으로 무너질 위험이 있어서 1977년에 접근이 금지되었다가 다시 동일하게 재건되어 1984년 개통되었다.

"이곳은 … 학사원과 루브르, 시테섬은 물론 책가판대가 늘어선 강둑,
튀일리궁, 라탱 지구부터 판테온까지, 또 센강부터 콩코르드 광장까지
한 번에 전 지역을 아우를 수 있는 지점이다. "

베르코르, 『별을 향한 행진La Marche à l'étoile』, 1943

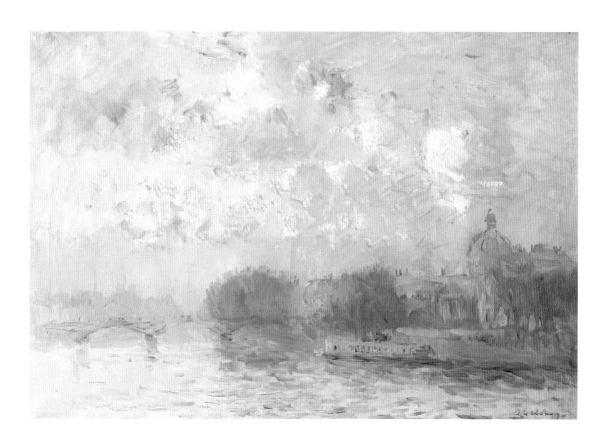

〈퐁 데 자르와 프랑스 학사원:
아침 햇빛의 효과〉
알베르 르부르, c.1900, 캔버스에 유채,
파리 학사관

바닷가 바위섬

Seaward Skerries, 1913년

스케치를 조각하다

15세기에 종이기술이 급속히 발달하면서 서구 미술에서 판화도 크게 발전했다. **판화**는 크게 음각과 양각 기법으로 구분한다. 음각은 화가가 재료(금속판, 나무)에 스케치를 파내는 방식이다. 파낸 선에 잉크가 들어간다. 양각의 경우는 반대로 스케치를 판에 음화로 표현해 튀어나온 선에 잉크를 바른다.

건강하세요

1768년 고대 그리스의 유산인 **건강 관리** 방법으로 자연과 신체적 운동을 중시하는 '**자연주의**naturisme'라는 용어가 의학서에 처음으로 등장했다. 자연주의는 19세기 말 프랑스에서 아나키스트 공동체를 중심으로, 스칸디나비아 지방에서 산업화에 대한 반발로 발전했다.

자연주의

스웨덴 화가 안데르스 소른(1860-1920)은 1880년대부터 1890년대 사이에 런던, 파리, 발칸반도, 스페인, 이탈리아, 미국 등지에서 활동하면서 국제적인 성공을 기록했다. 1888년에는 파리에 정착해 인상주의 화가들과 친하게 지냈다. 20세기가 다가오고 새로운 표현 기법이 탄생하는 시점에 인상주의 양식에 몰두했다. 1893년 시카고 만국 박람회의 스웨덴 미술 전시 감독자로 미국을 방문한 이후 수차례 미국을 오가면서 루스벨트 대통령을 비롯한 세 명의 대통령 초상화를 제작했다.

말년에 스웨덴으로 돌아간 소른은 청년기에 공부했던 조각으로 회귀했고 사진과 판화로 전향해 뛰어난 실력을 뽐냈다. 파리에서 르누아르에게 영감을 받은 그는 야외에서 나체로 목욕하는 여자들을 즐겨 그렸다.

그래서 그는 판화로 전향하고도 자연 그대로의 여인 습작을 이어가고 싶어 했다. 그의 뛰어난 작품은 정확하고 거침없이 모델들의 선을 포착했다. 그가 작품을 위해 같은 장면을 사진으로 찍어 참고했다는 점도 분명해 보인다.

자연을 제대로 담지 못할까 걱정했던 소른은, 종종 이 작품에서 보이는 해변 바위섬에서 바다로 향하는 여성처럼 물가에 있는 모델을 그렸다. 크레용을 역동적으로 칠해 자연 요소와 조화를 이루며 살아가는 삶의 생명력을 이야기했다. 생기 있고 즉흥적인 이 여성들은 찬란한 자유로 빛난다.

소른은 전혀 외설적이지 않고 가식 없는 에로티시즘을 그렸다. 환경과 생태학적으로 연결되는 혁신적인 삶의 방식을 예찬한 것 같다. 에로티시즘은 도발적인 관능미를 갖춘 한 여성보다 인체와 이를 둘러싼 세상 사이의 느슨한 관계에서 비롯된다. 화면 속 여성들이 무척 행복하고 시대를 앞서 해방된 듯 보인다는 점에서 당시 세상과 어울리지 않는 삶과 실존의 방식이다.

"탁월한 수채화가인 그의 스케치와 회화는 언제나
흠잡을 곳도 비교할 데도 없다.
소른은 우리 시대에는 없는 두드러지는 '예리한' 자질이 있다. "

오귀스트 로댕

〈바닷가 바위섬〉
안데르스 소른, 1913, 에칭,
32.7×43.1cm, 워싱턴 국립 미술관

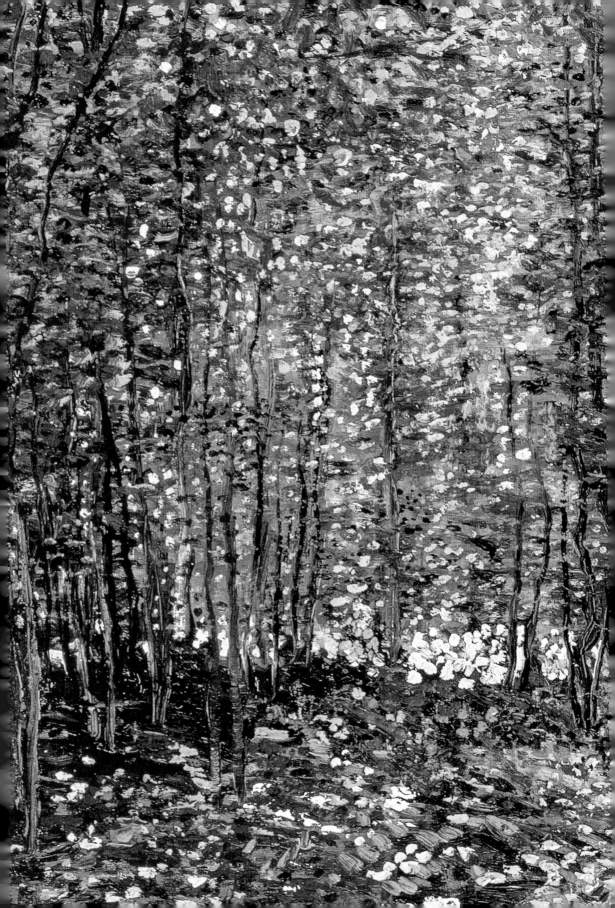

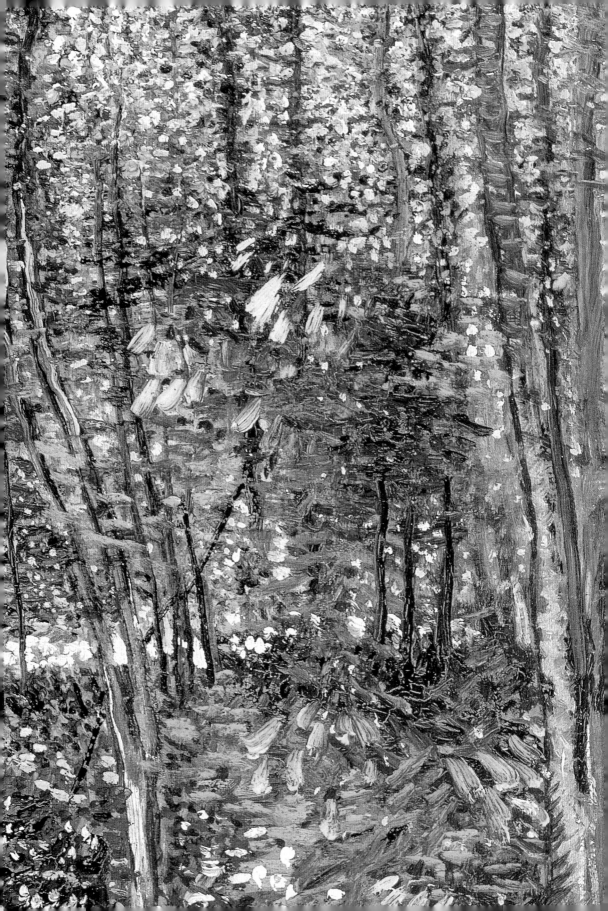

색인

도판 크레딧

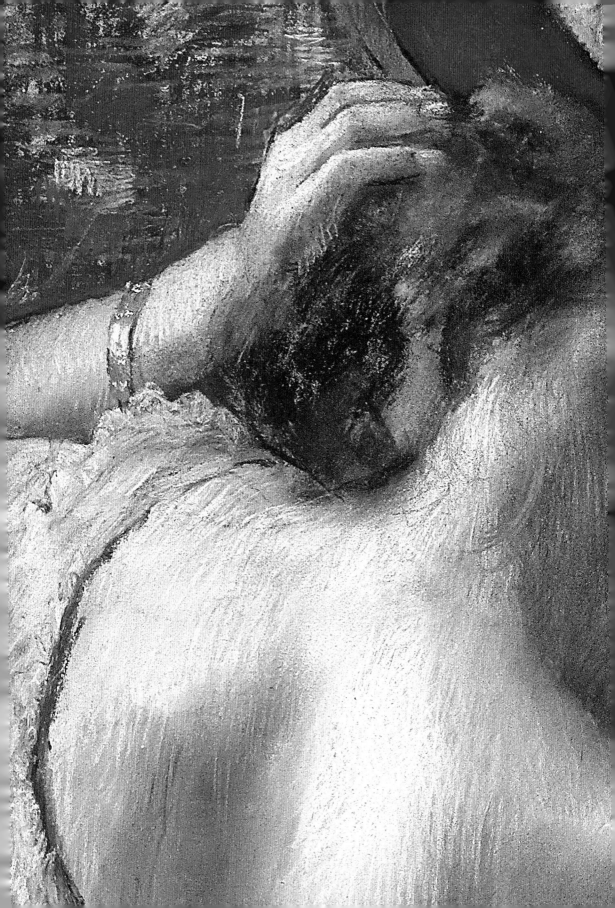

인상주의
일렁이는 색채, 순간의 빛

초판 인쇄 2021. 9. 3

초판 발행 2021. 9. 10

지은이 헤일리 에드워즈 뒤자르댕

옮긴이 서희정

펴낸이 지미정

편집 강지수, 문혜영 ｜ **마케팅** 권순민, 박장희

디자인 한윤아, 박정실

펴낸곳 미술문화 ｜ **주소** 경기도 고양시 일산동구 고양대로1021번길 33 스타타워 3차 402호

전화 02) 335-2964 ｜ **팩스** 031) 901-2965 ｜ **홈페이지** www.misulmun.co.kr

등록번호 제 2014-000189호 ｜ **등록일** 1994. 3. 30

인쇄 동화인쇄

ISBN 979-11-85954-77-6

값 18,000원